어른을 위한 놀이책

집중력과 기억력을 높이는 두뇌 개발

# 어른을 위한 놀이책

초판 1쇄 인쇄 2024년 4월 1일
초판 1쇄 발행 2024년 4월 10일

그린이 | 아델 디샤넬
구   성 | 미토스기획
펴낸이 | 박찬욱
펴낸곳 | 오렌지연필
주   소 | 경기도 고양시 덕양구 삼원로 73 한일윈스타 1422호
전   화 | 031-994-7249
팩   스 | 0504-241-7259
메   일 | orangepencilbook@naver.com

본   문 | 미토스
표   지 | ⊛

ⓒ 오렌지연필

ISBN 979-11-89922-52-8 (13650)

집중력과 기억력을 높이는 두뇌 개발

# 어른을 위한
# 놀이책

아넬 디샤넬 그림 | 미토스기획 구성

오렌지연필

빵
칫솔
바늘
단추
국자
코끼리
바나나
하이힐

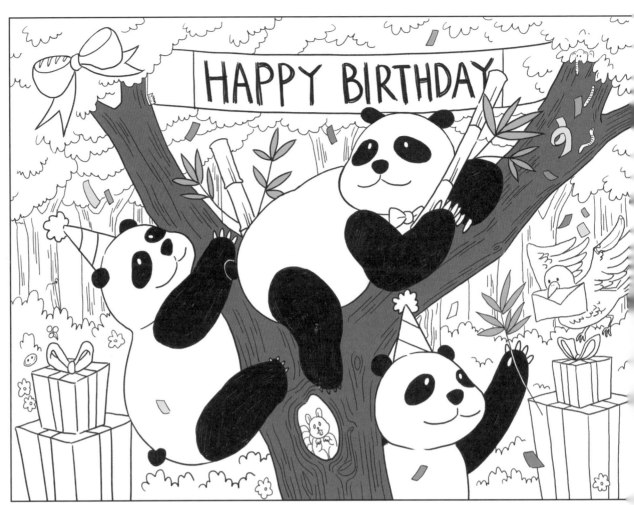

국자
구두
물고기
삼각자
종이비행기
못
양말
주사위
치즈
집
소시지

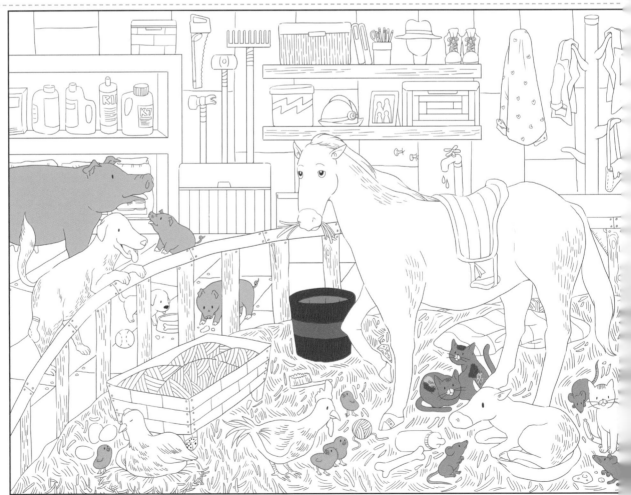

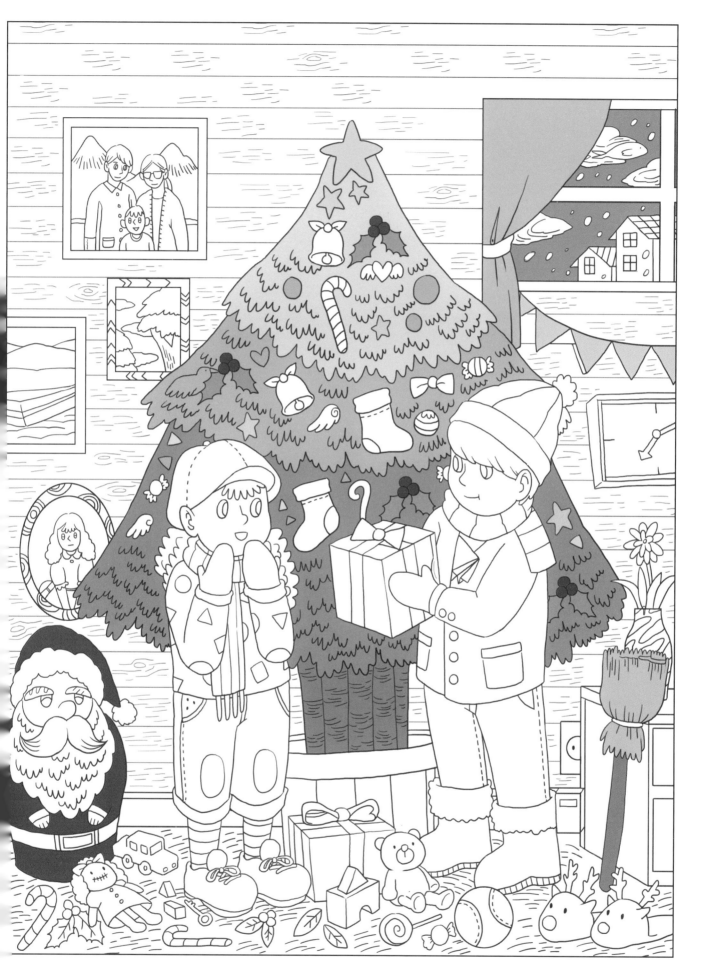

도끼, 새, 바늘, 물고기, 깃발, 나이프, 종이비행기, 아이스크림, 수박, 빵, 고추, 책, 칫솔, 하트　숨은그림찾기
14개

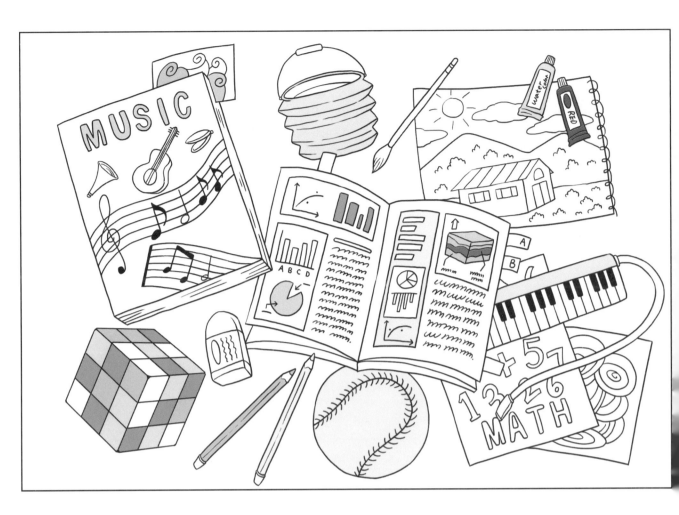

다른 그림 찾기　14개

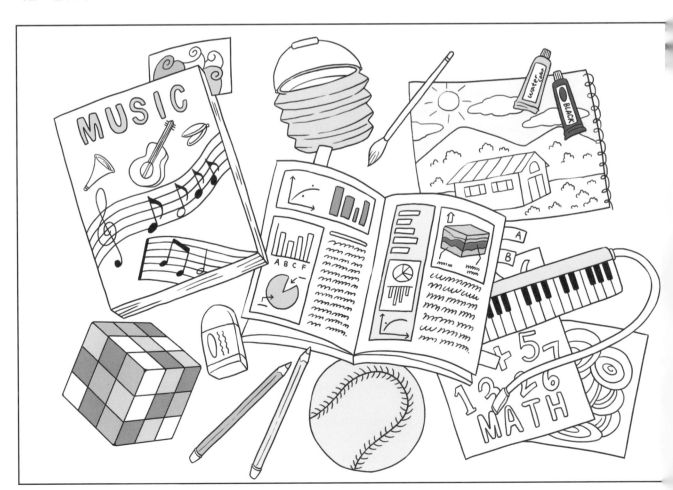

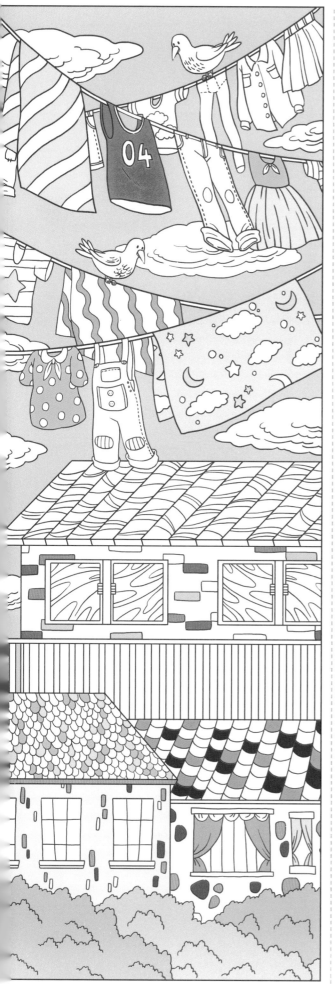
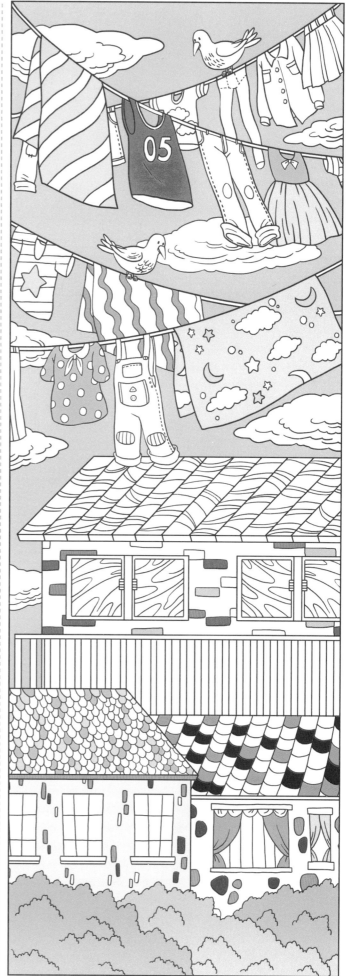

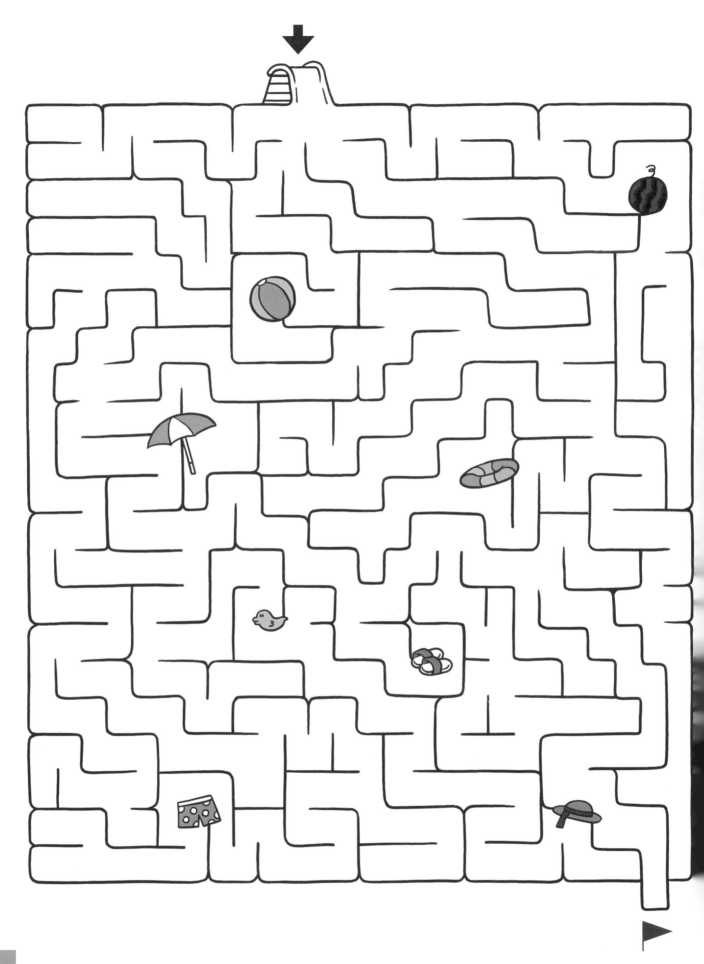

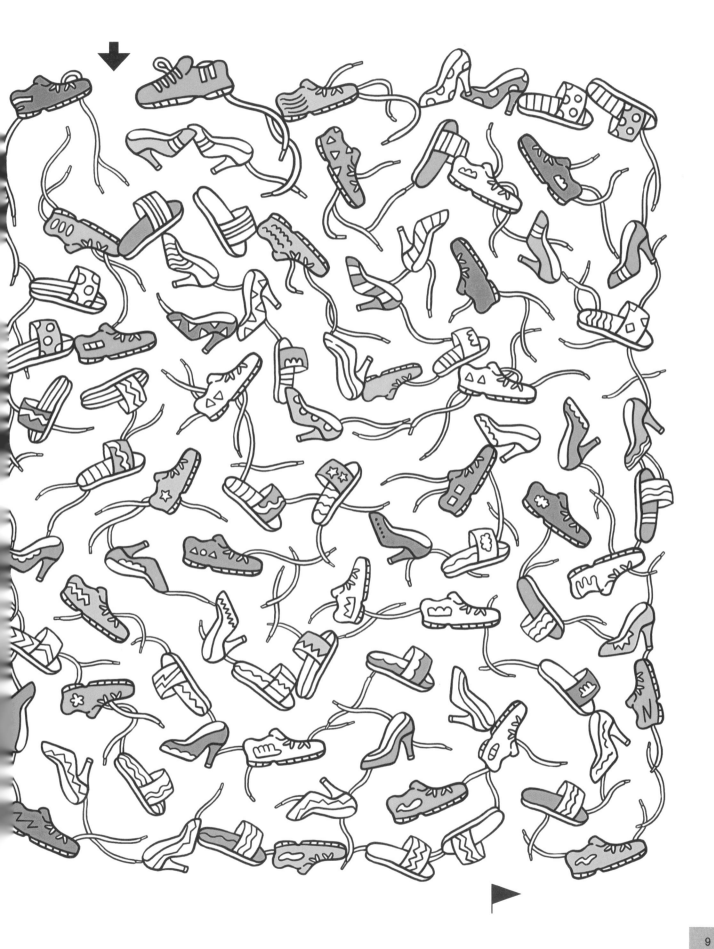

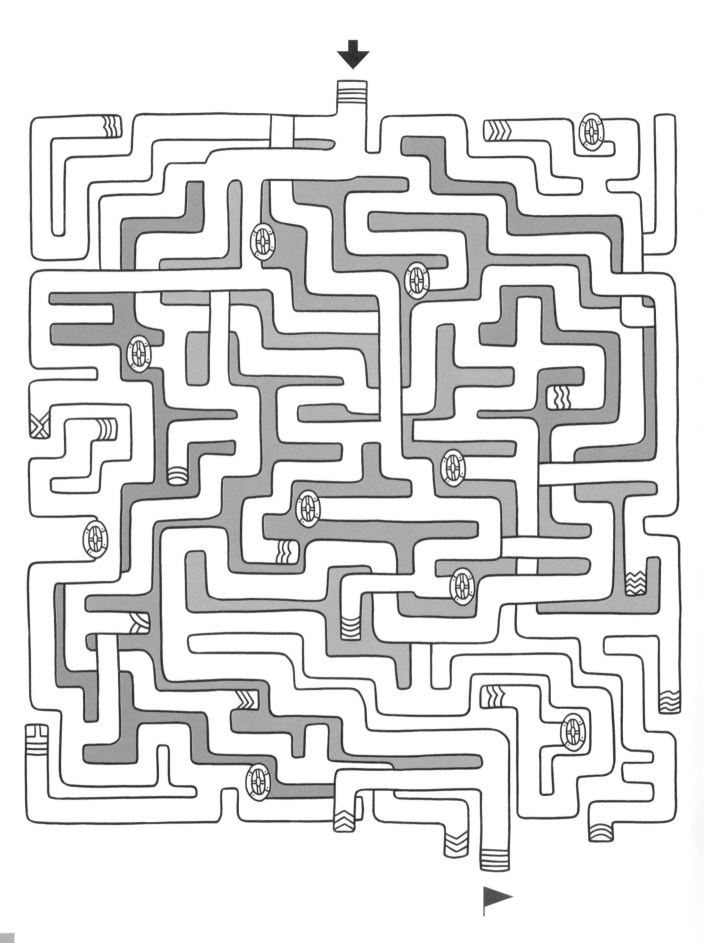

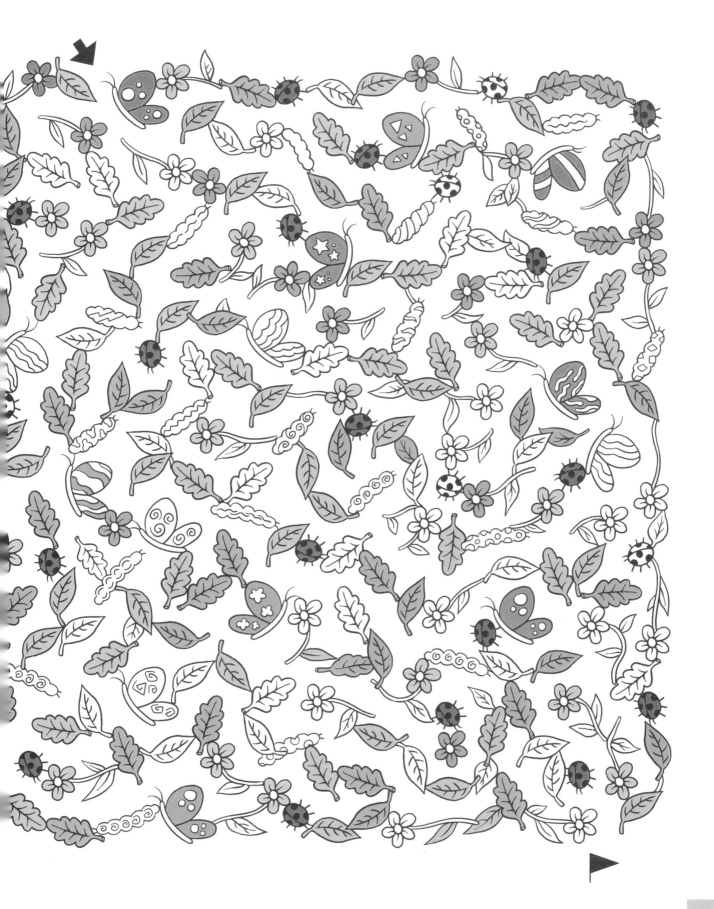

11

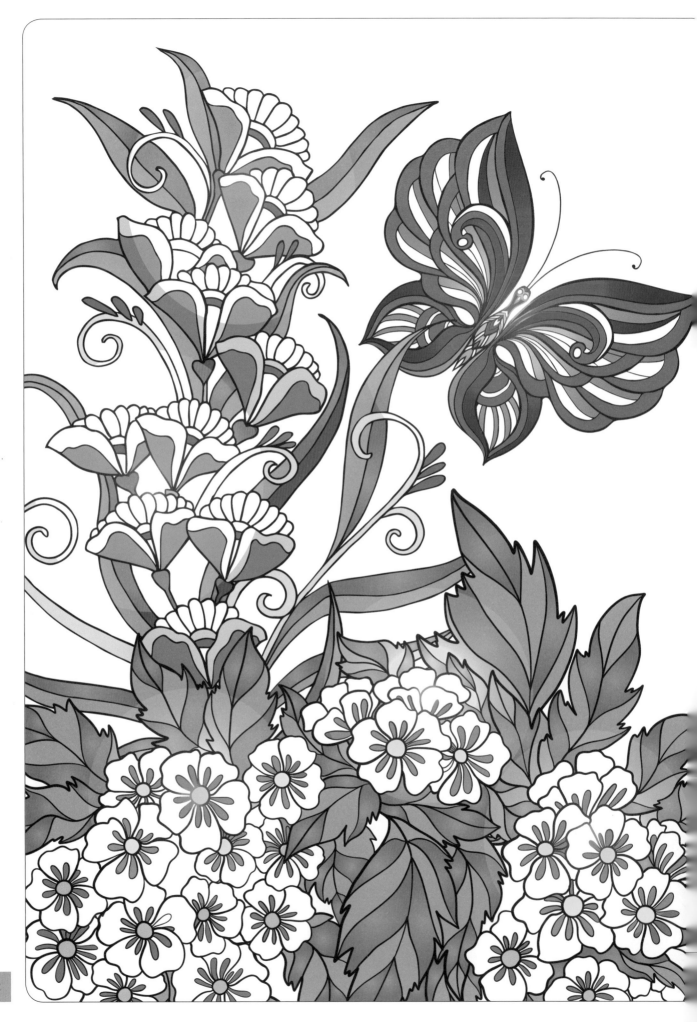

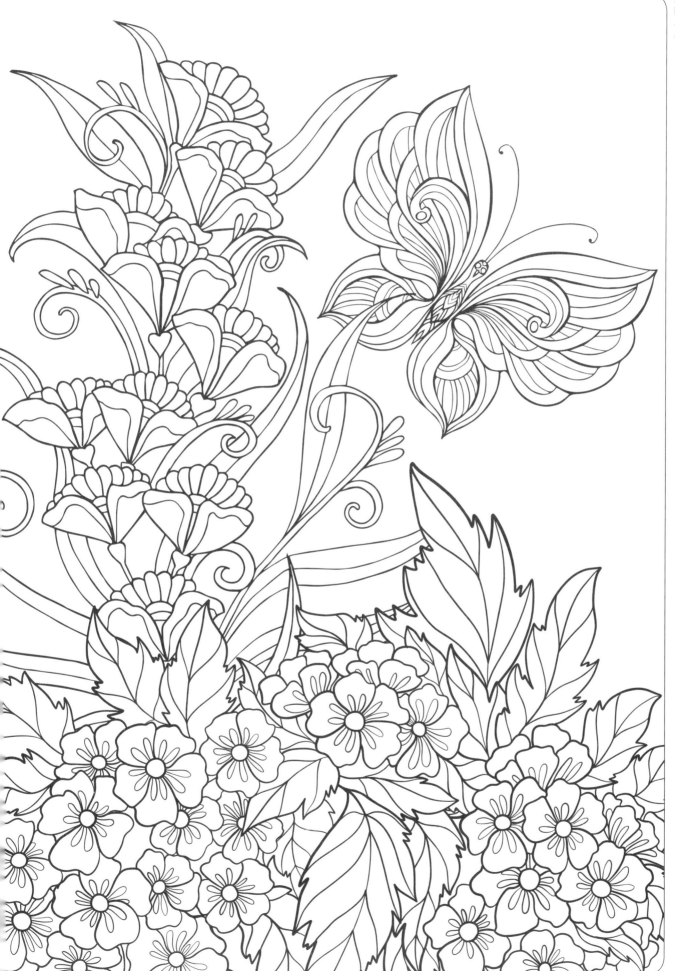

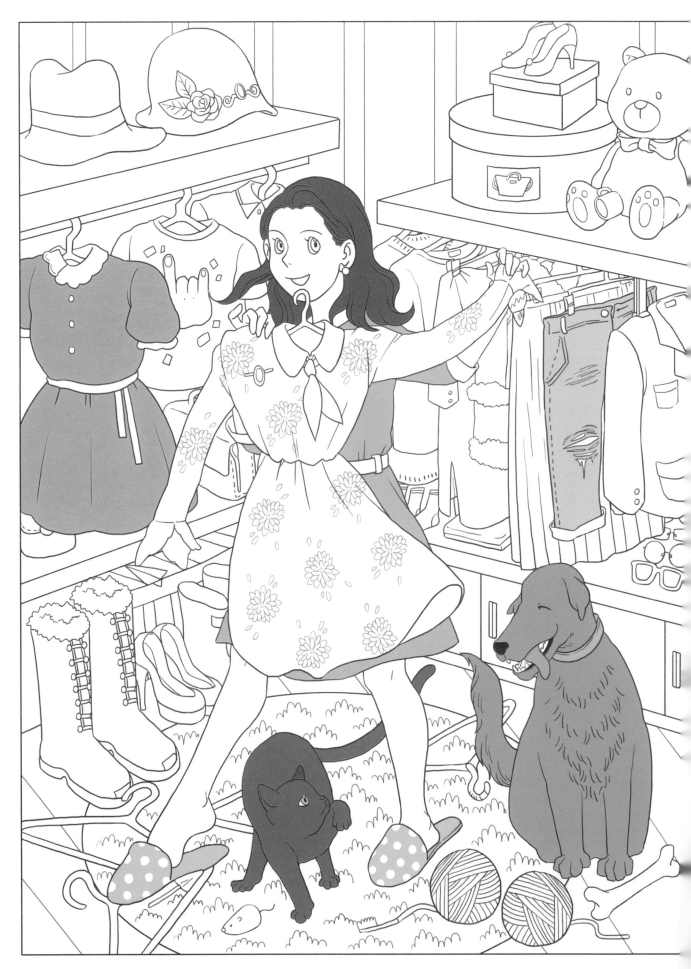

숨은그림 찾기    식빵, 깃발, 숟가락, 종이비행기, 꽃삽, 칼, 아이스크림, 머그잔, 지렁이, 칫솔
10개

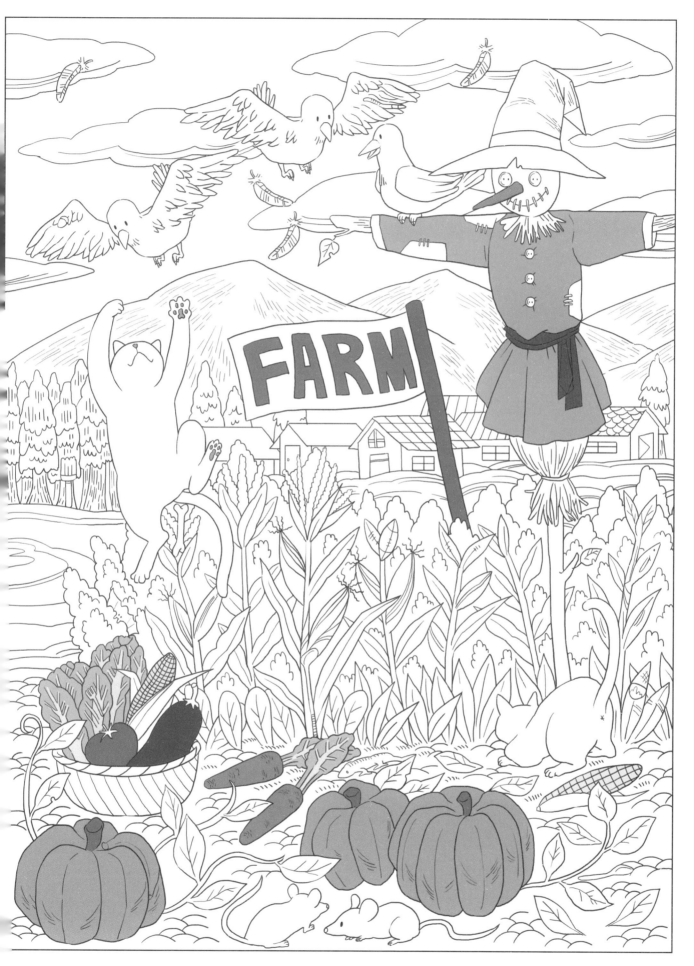

도토리, 지렁이, 깃발, 하트, 넥타이, 편지봉투, 물고기, 럭비공, 뼈다귀,　숨은그림 찾기
페인트붓, 박쥐, 포크, 골프채, 도마뱀, 아이스크림, 숟가락, 바나나　　　17개

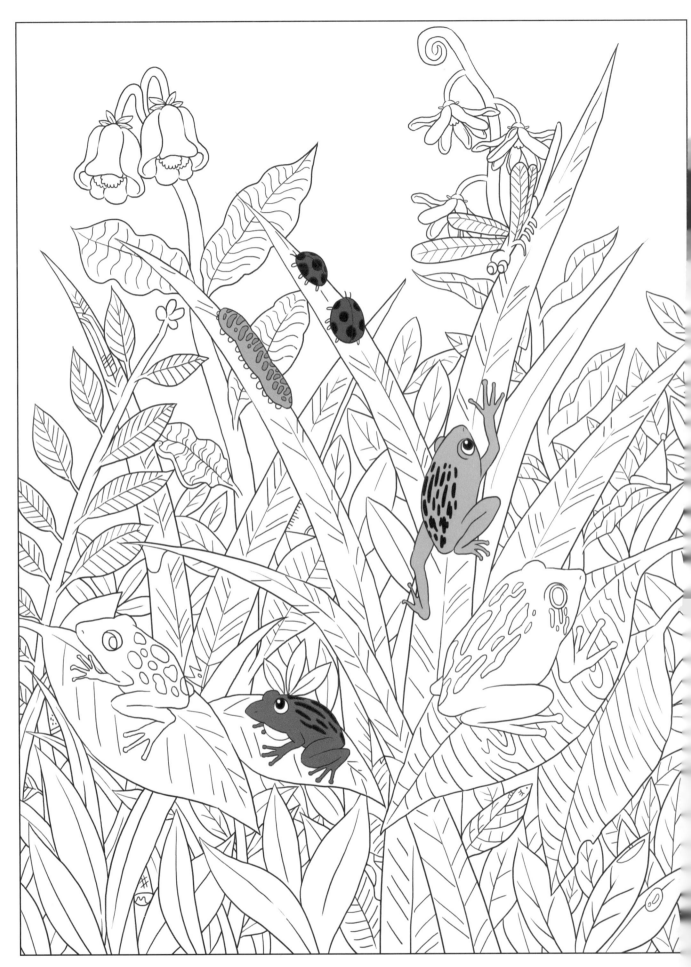

16  숨은그림 찾기    숟가락, 식칼, 핀셋, 뱀, 낫, 삼각자, 왕관, 수박, 아이스크림,
    15개        구두, 종이비행기, 물고기, 모자, 돋보기, 돛단배

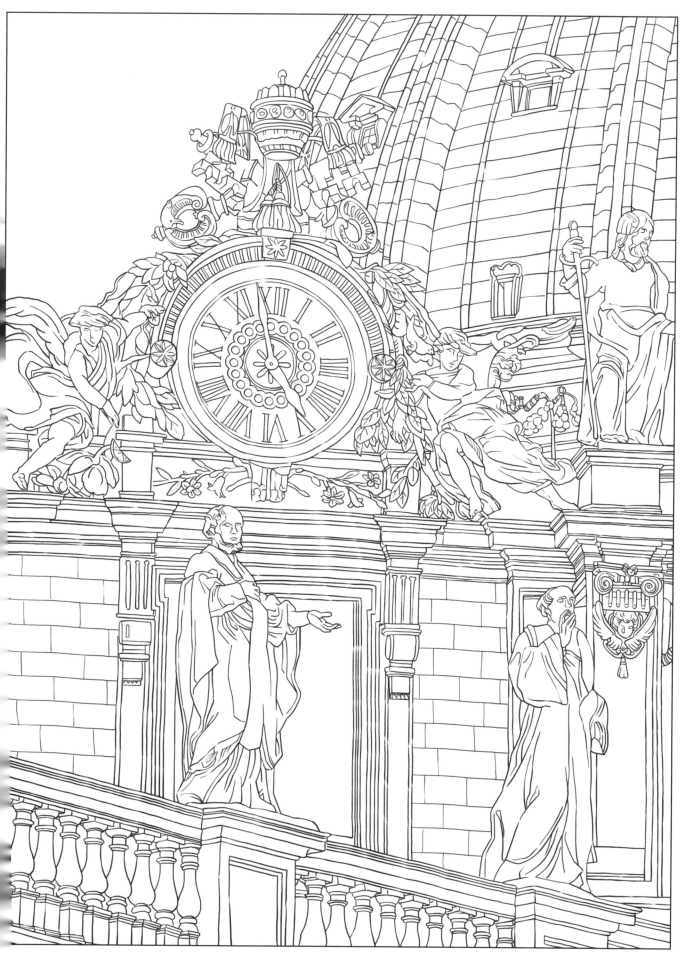

빗자루, 해마, 레몬, 책, 새, 촛불, 물개, 고래, 바나나, 글러브　숨은그림 찾기
10개

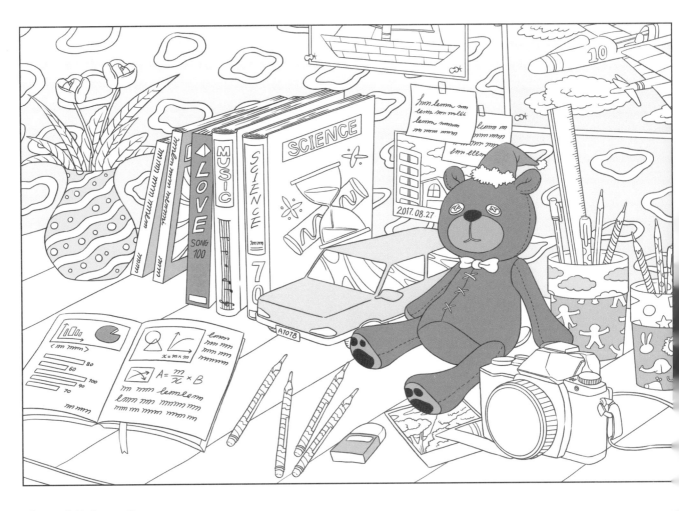

다른 그림 찾기　31개

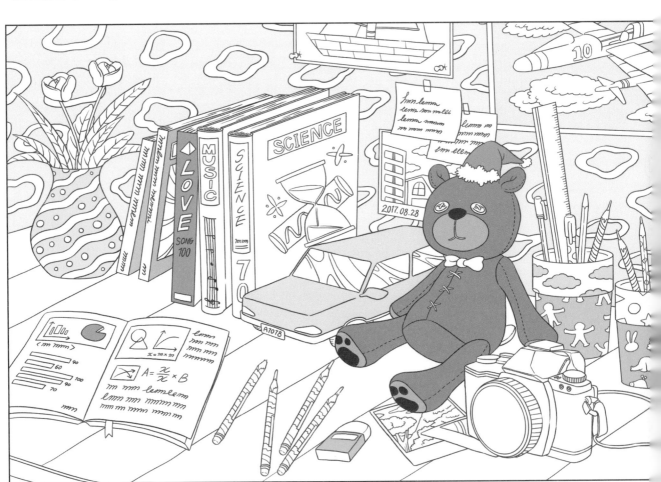

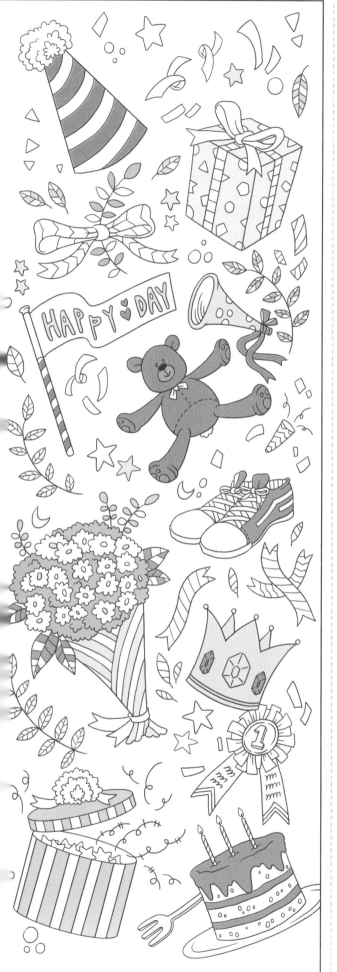
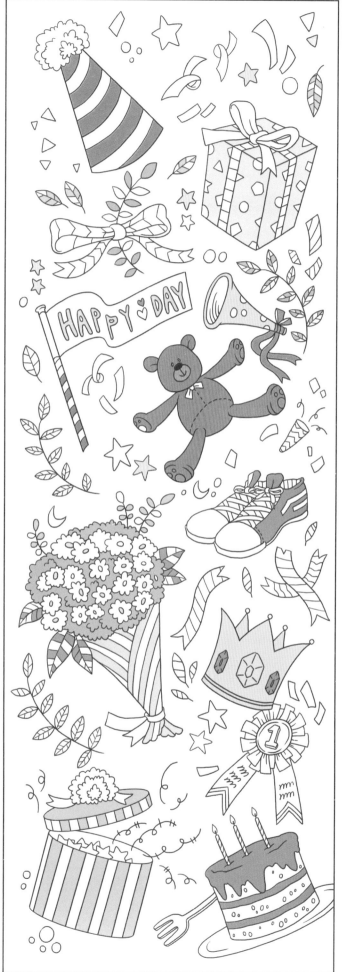

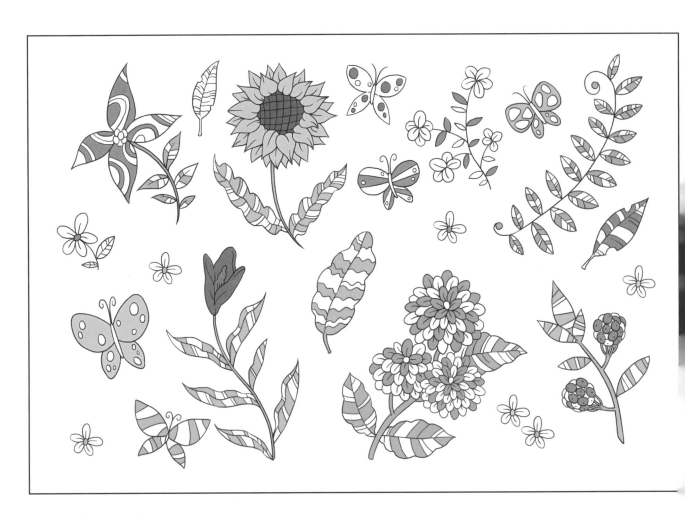

다른 그림 찾기　30개

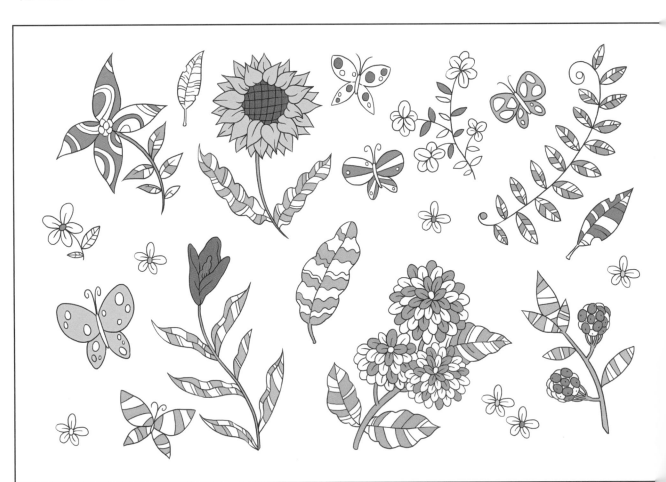

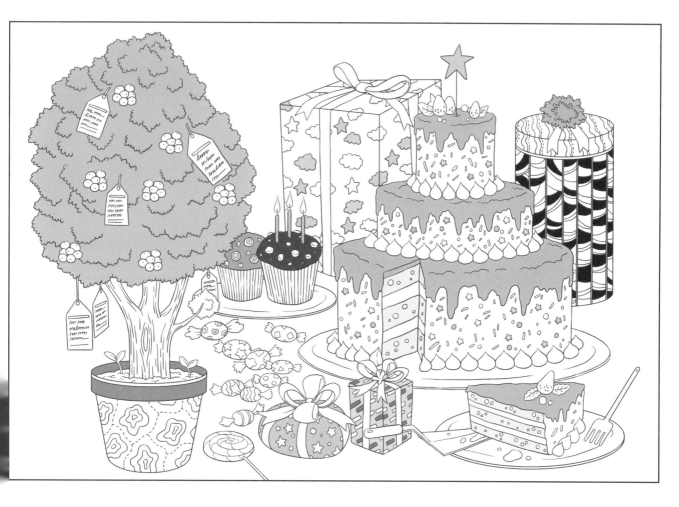

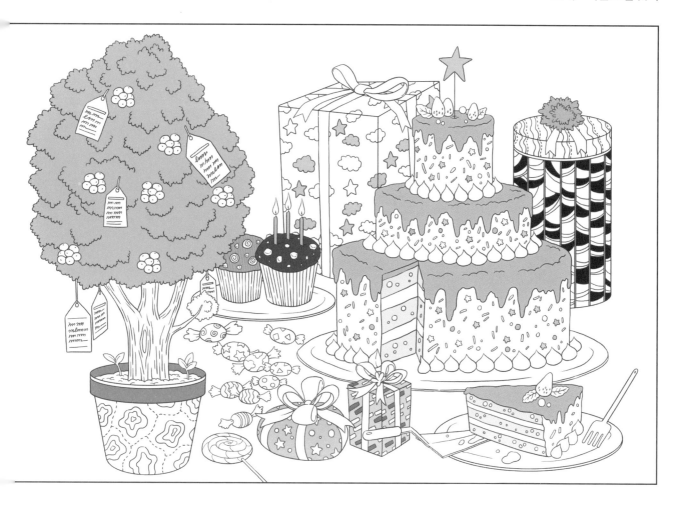

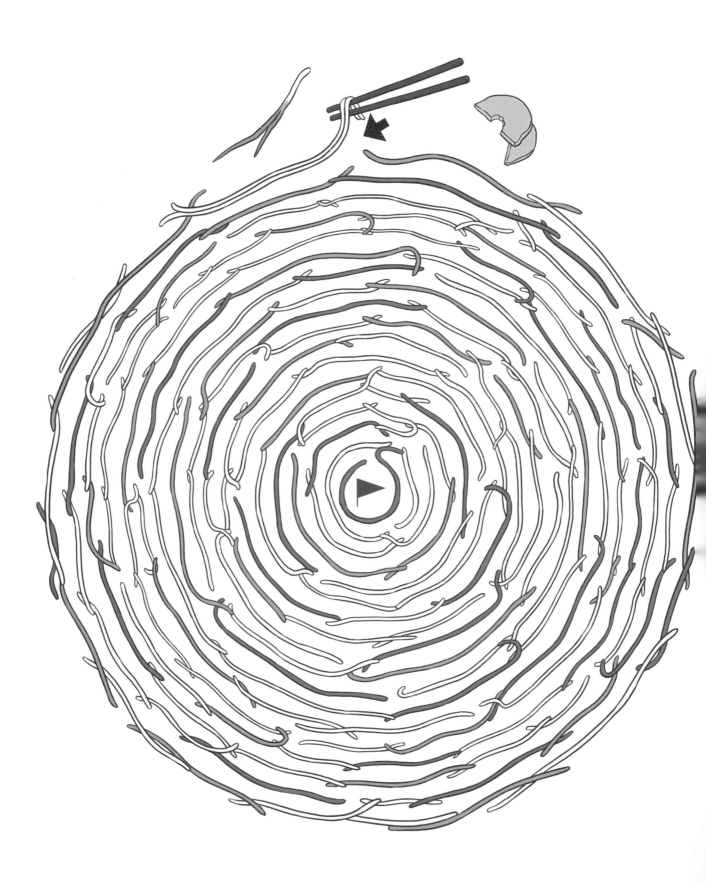

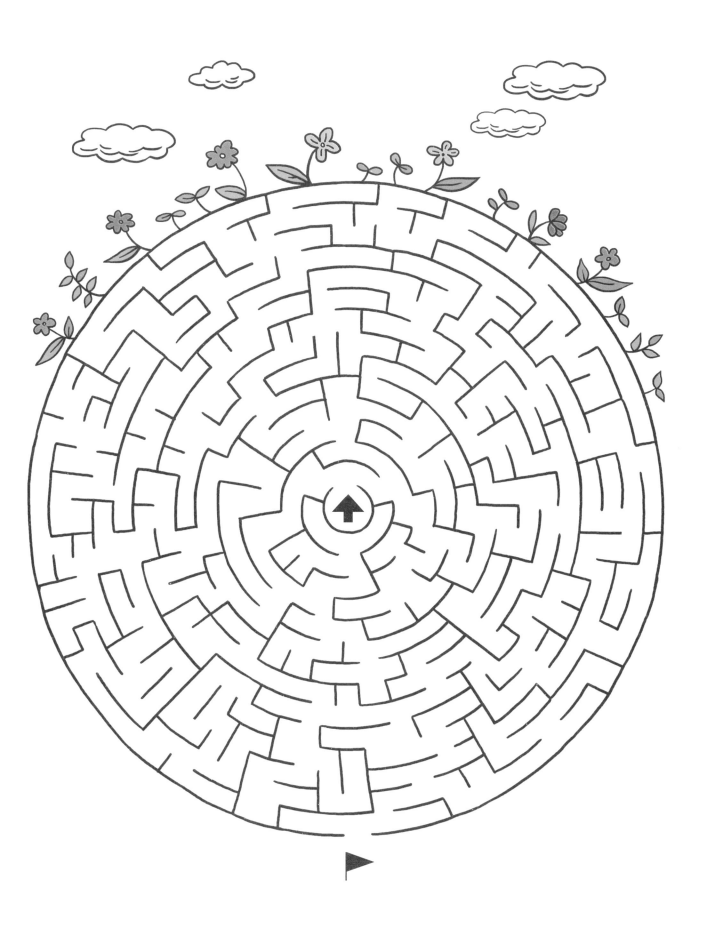

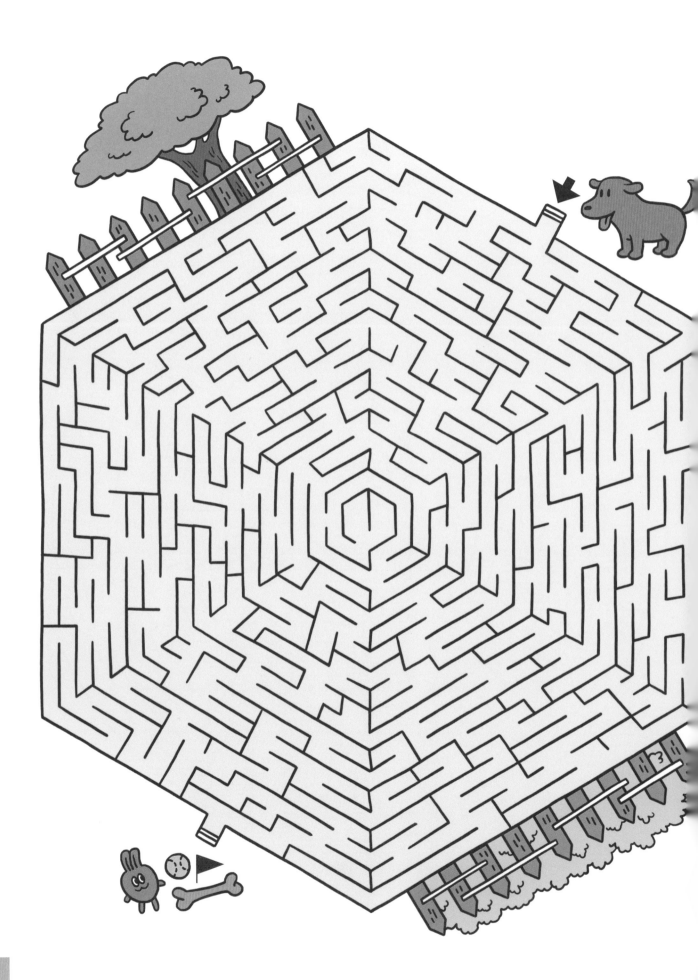

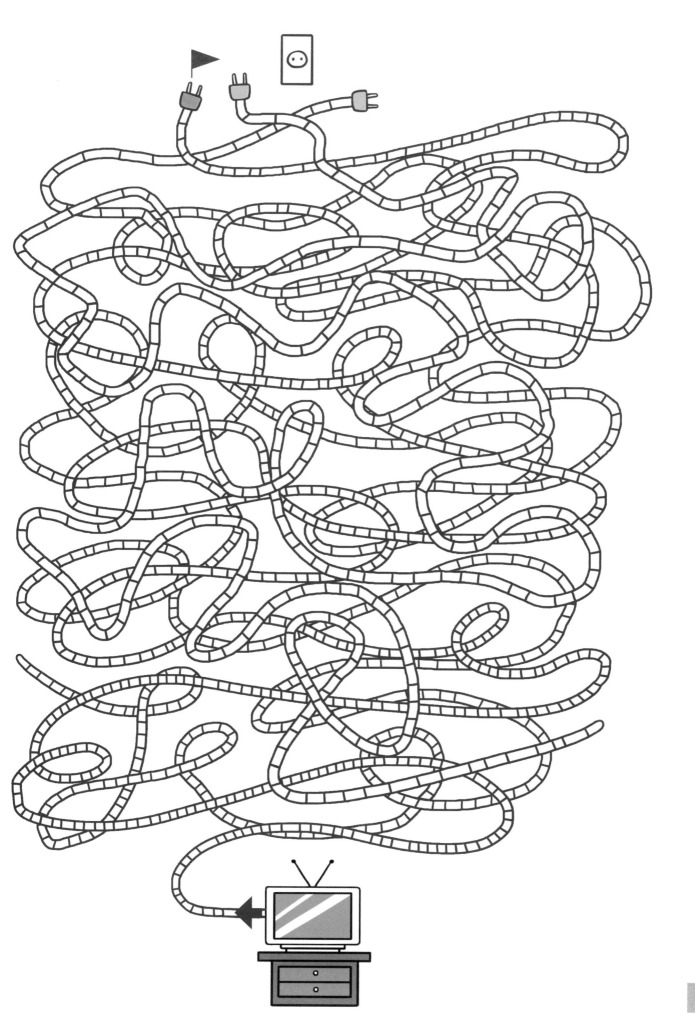

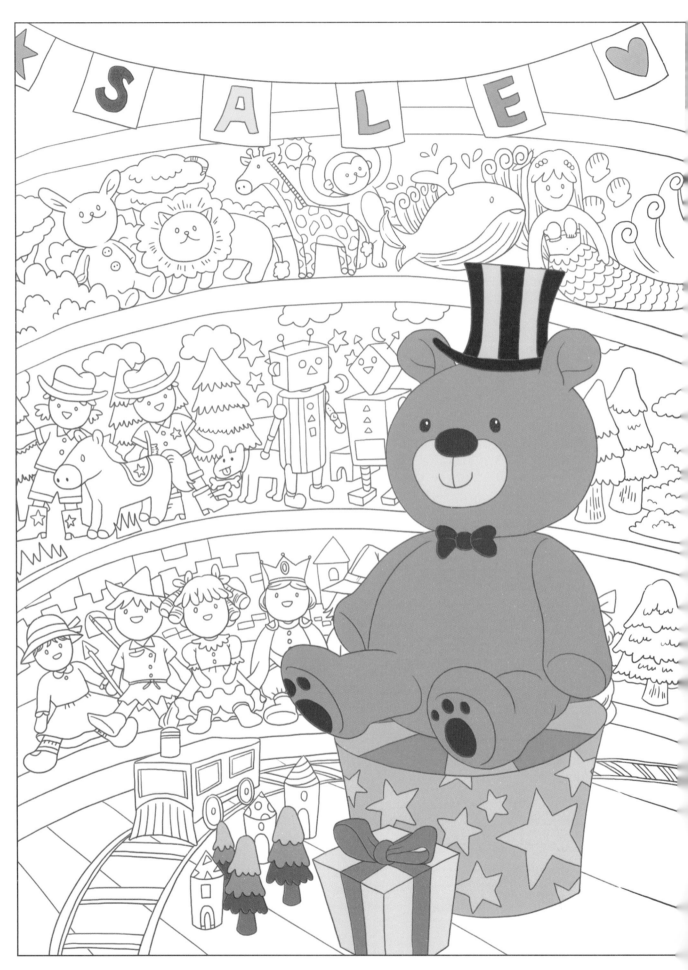

숨은그림 찾기  바나나, 부메랑, 숟가락, 달팽이, 장갑 ,손목시계, 칫솔, 돛단배, 도끼, 말굽자석
10개

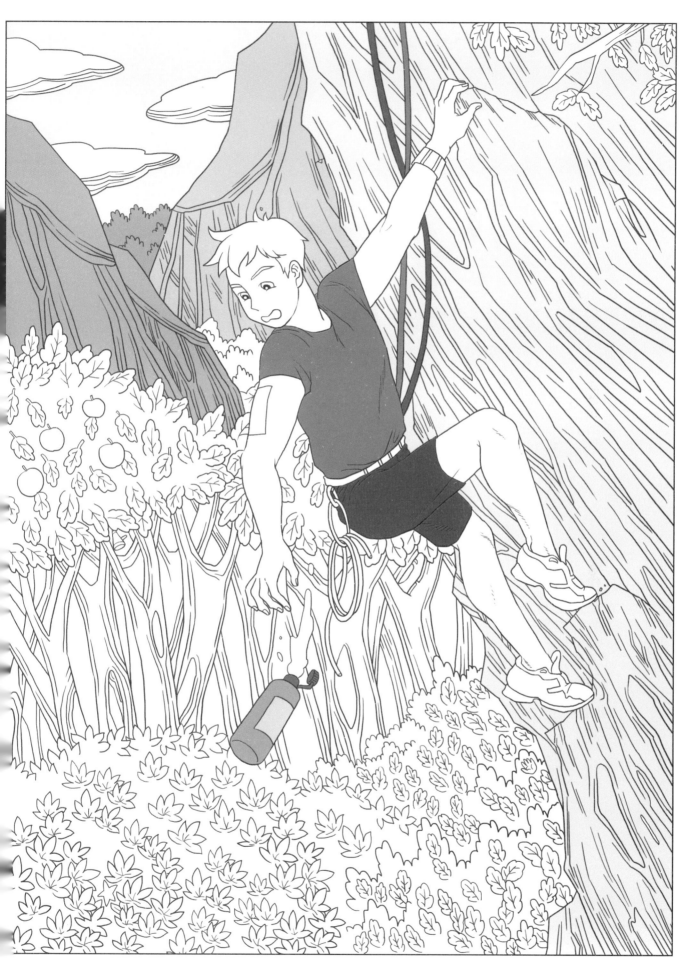

도끼, 종이비행기, 뱀, 확성기, 숟가락, 별, 손바닥, 신발   숨은그림 찾기
8개

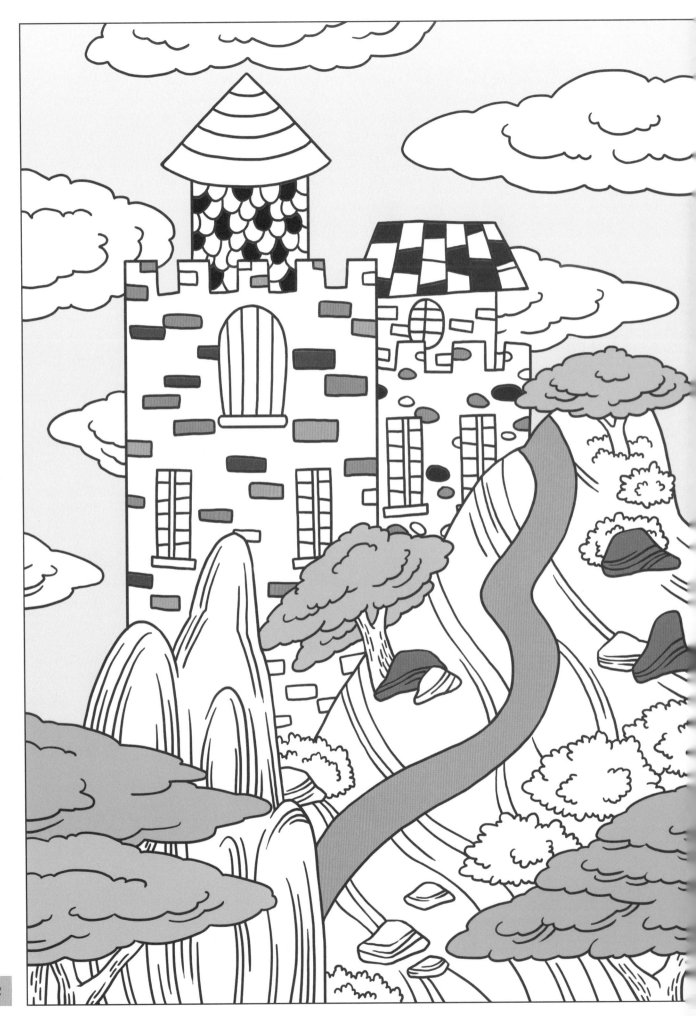

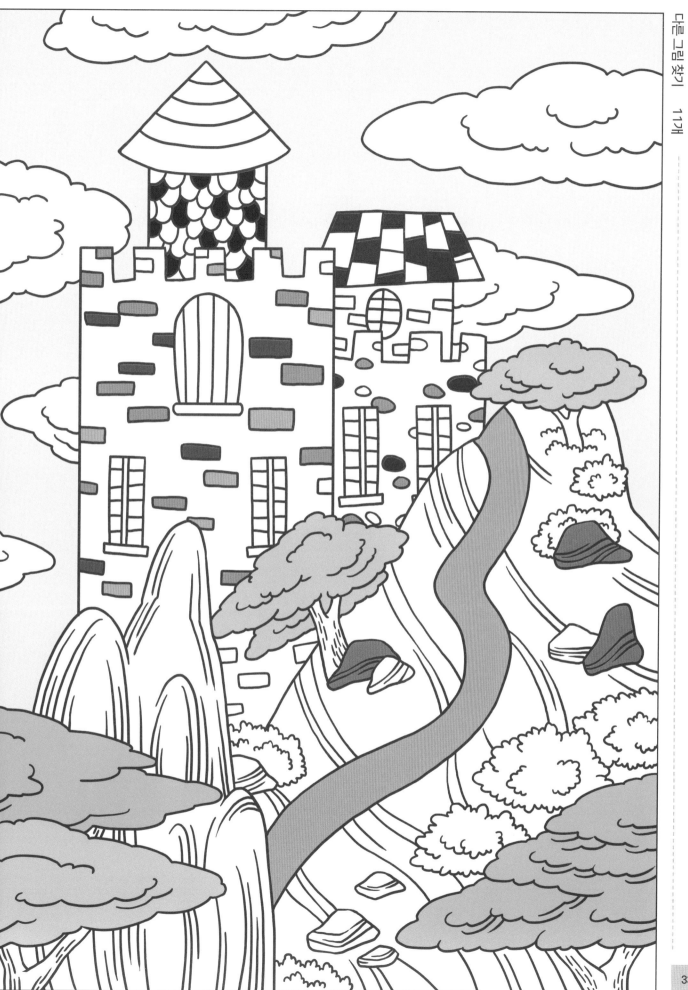

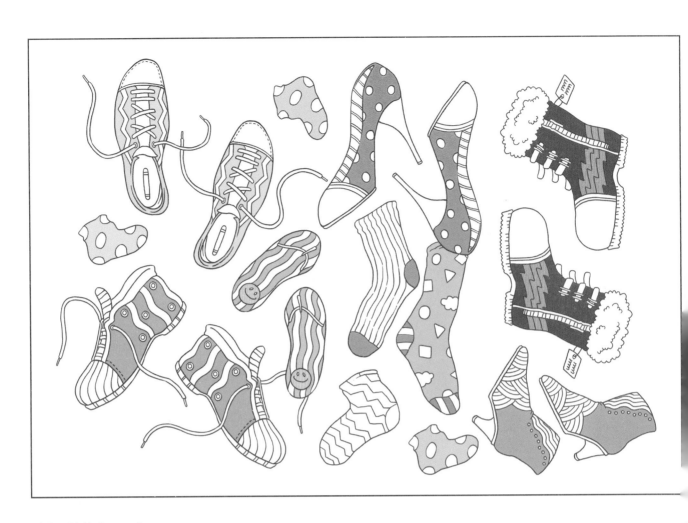

다른 그림 찾기　13개

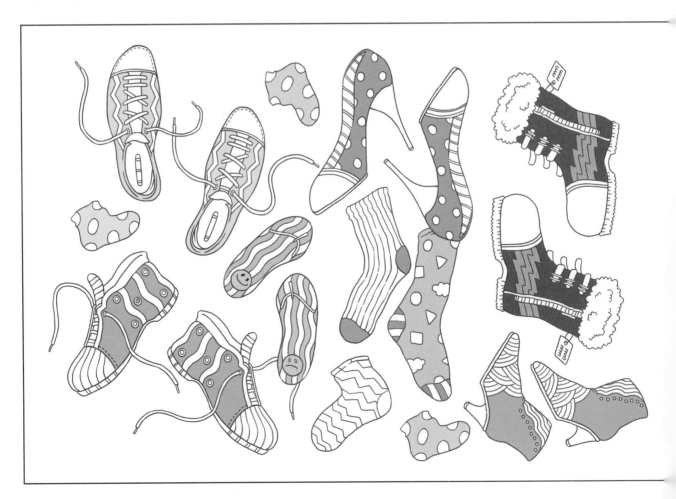

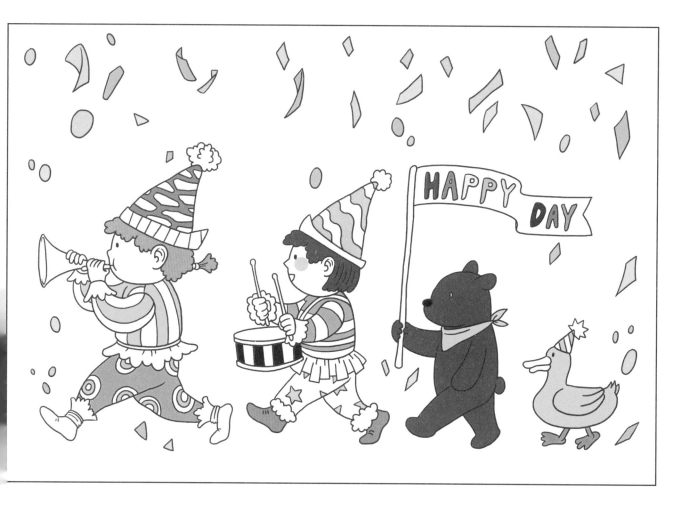

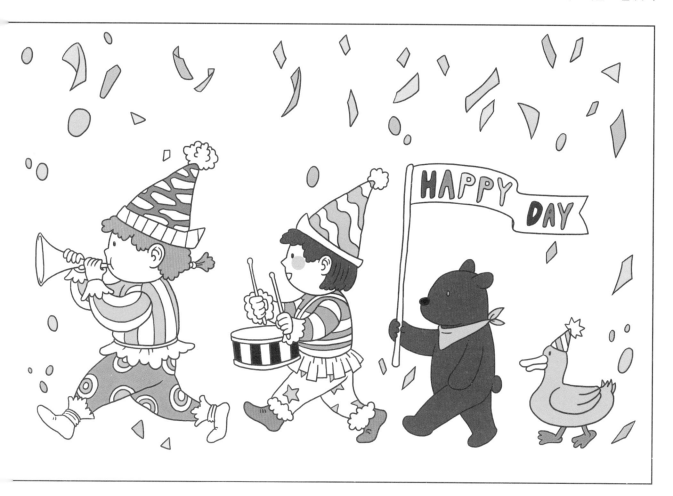

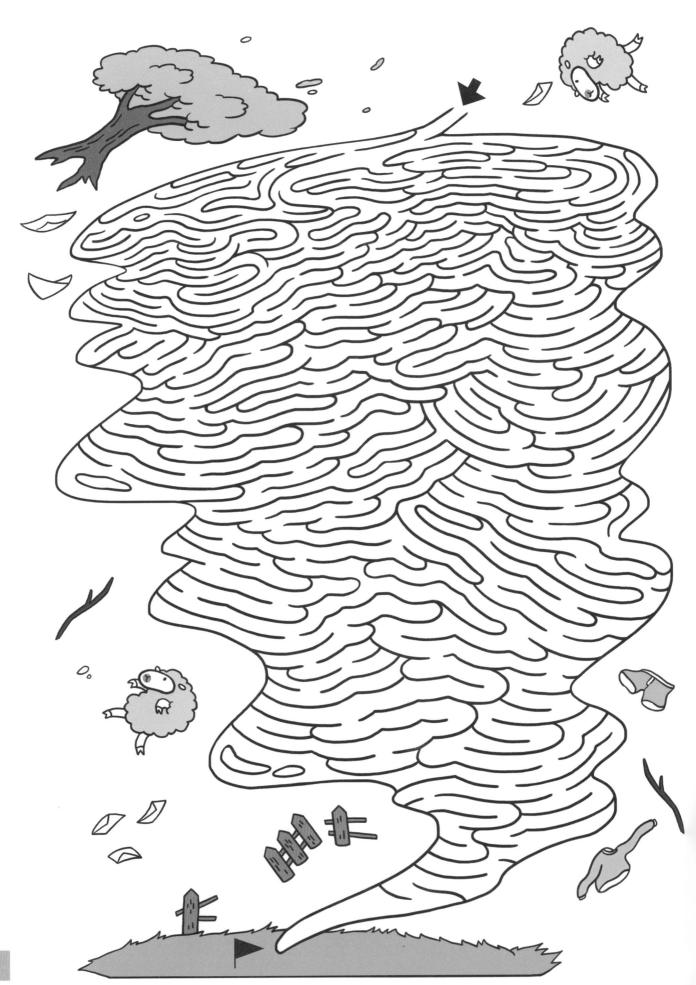

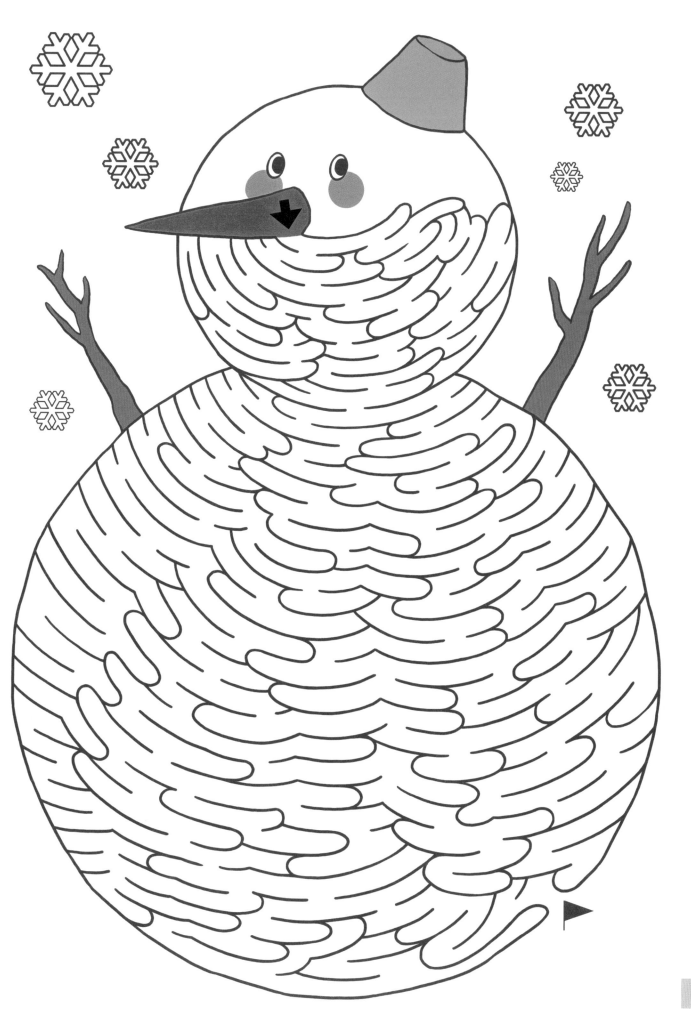

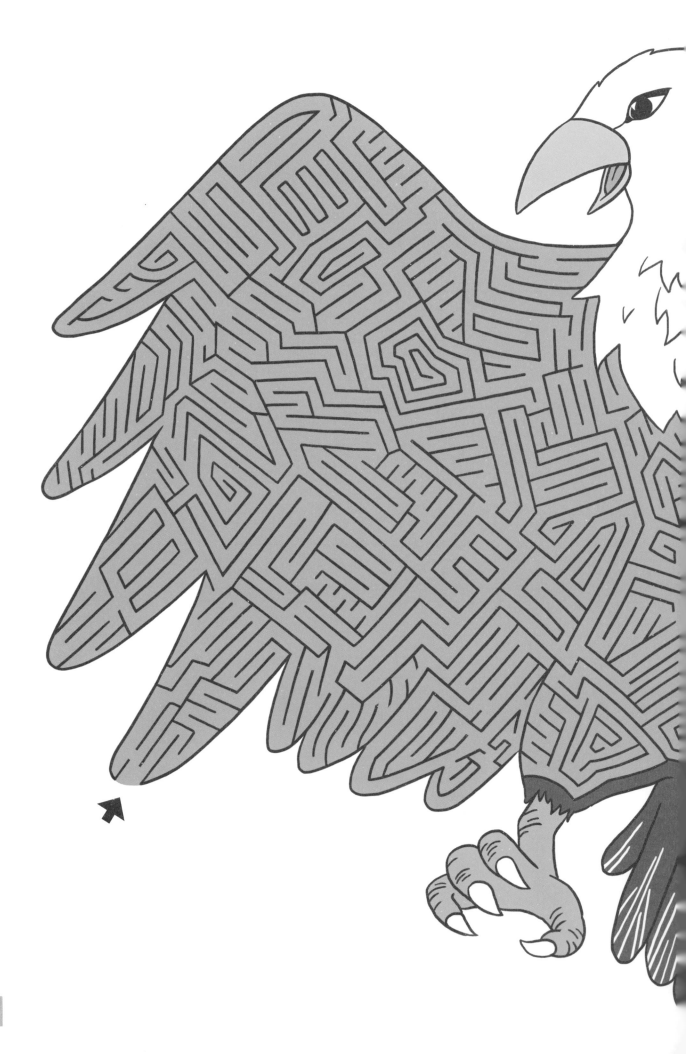

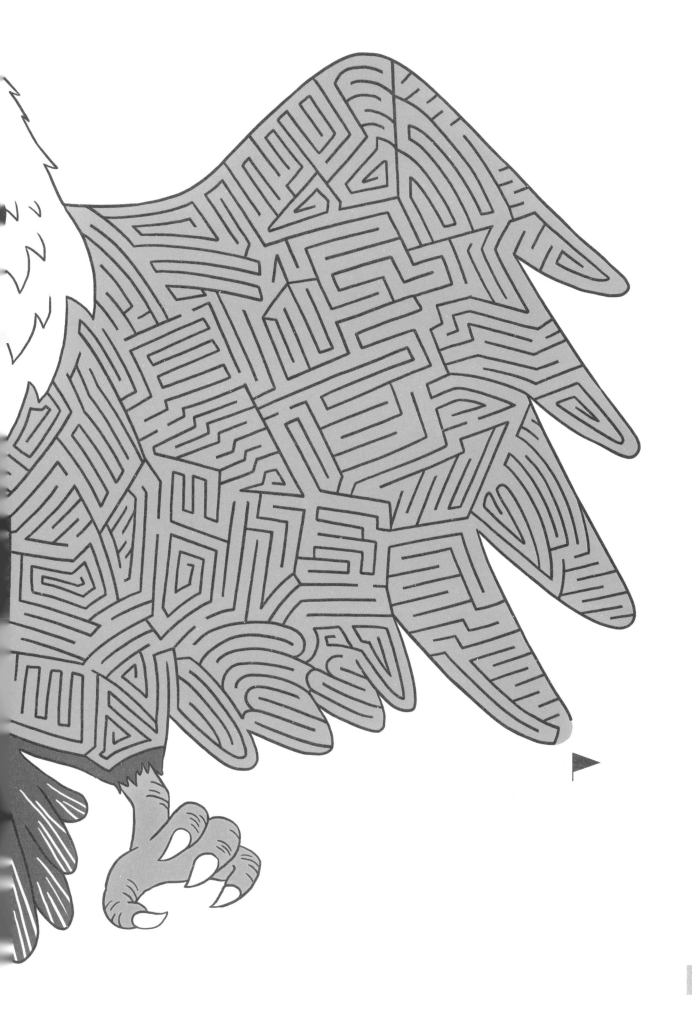

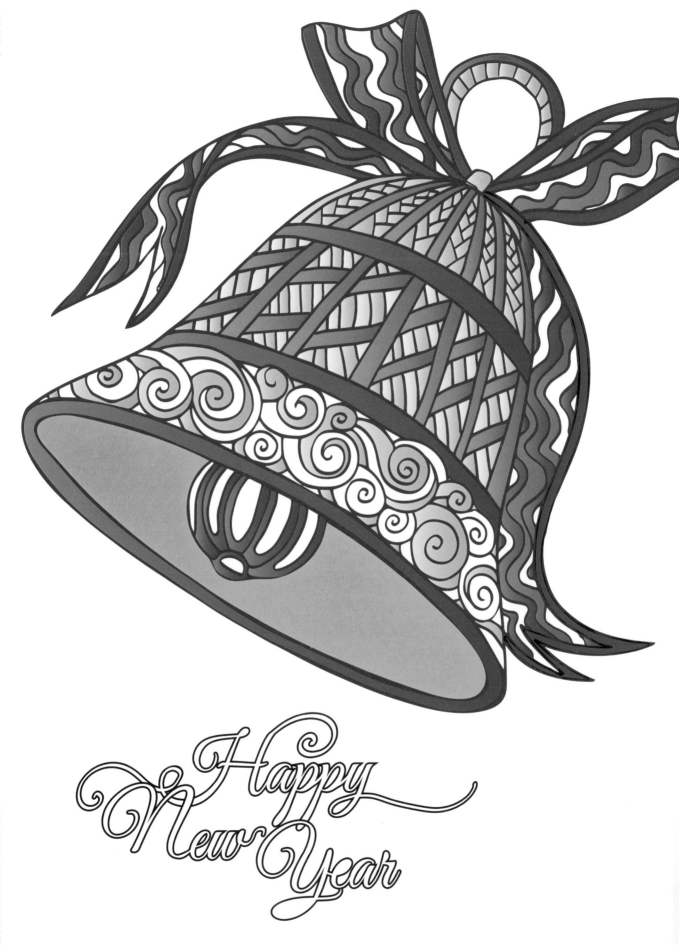

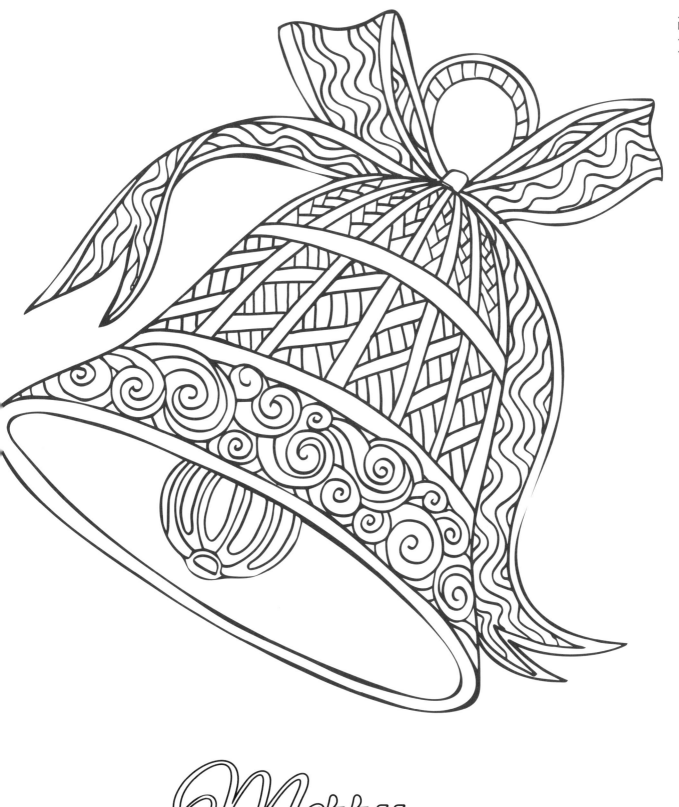

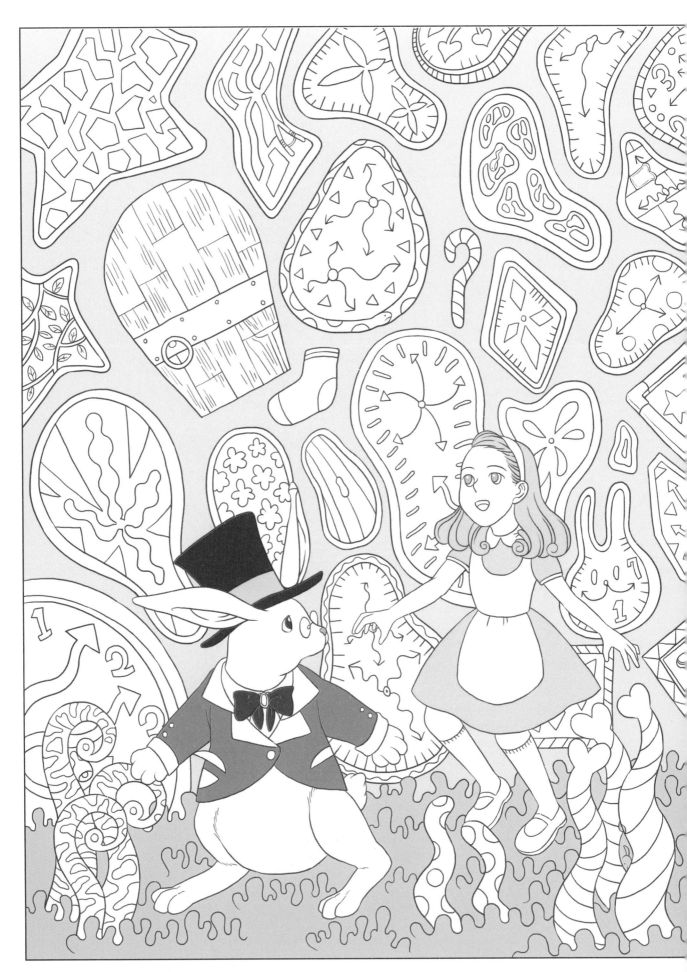

숨은그림 찾기  종, 돛단배, 야구방망이, 물고기, 달팽이, 빗자루, 뱀, 새총, 식빵, 올챙이
10개

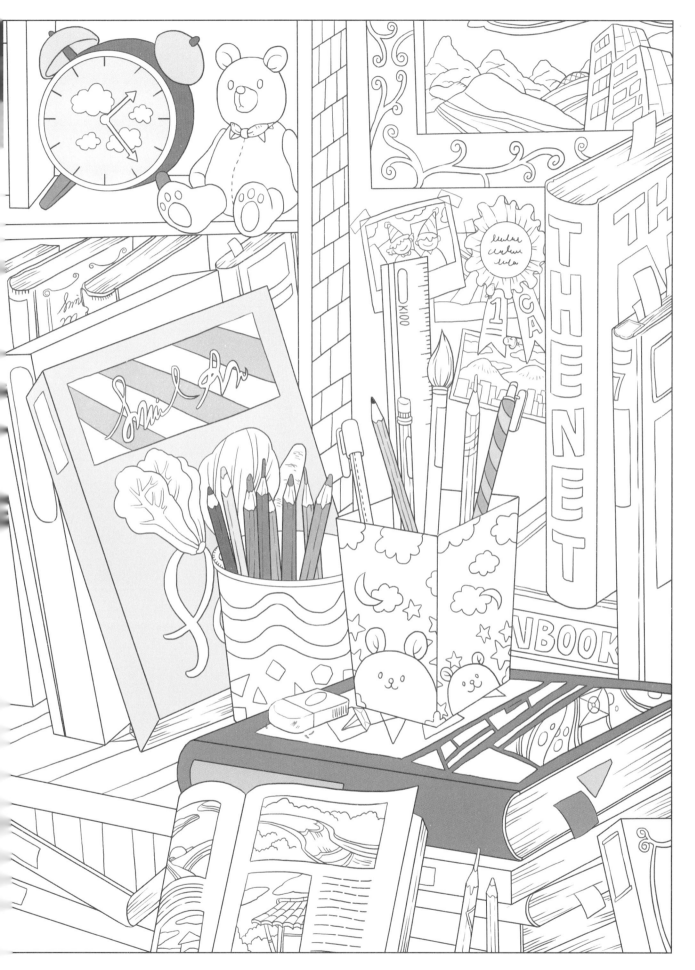

모자, 종이비행기, 연, 각도기, 장화, 바늘, 딸기, 식빵, 양말, 물고기, 뜰채, 종이배

숨은그림 찾기
12개

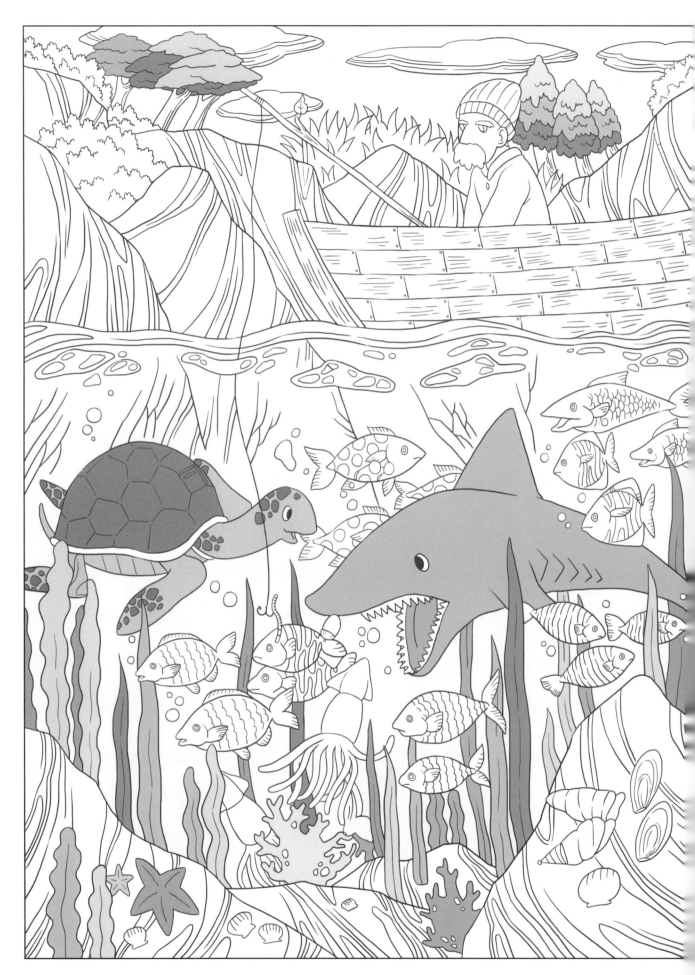

숨은그림 찾기　토끼, 고깔모자, 하이힐, 안경, 도토리, 부메랑, 고추, 꽃삽, 깃발, 책
10개

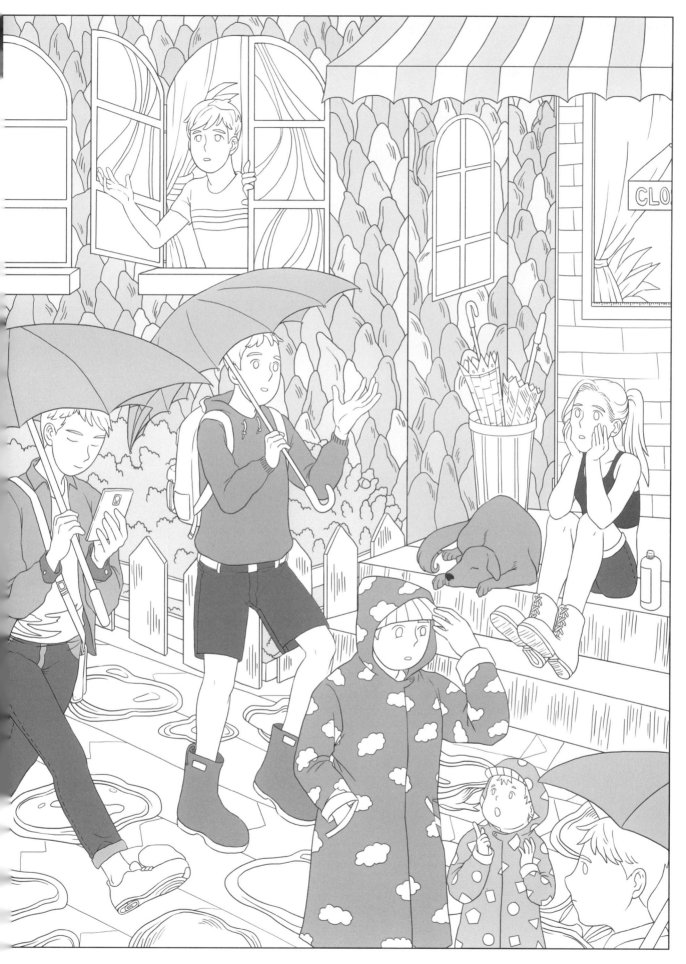

클립, 와인잔, 새, 편지봉투, 낚싯바늘, 망치, 말굽자석, 갈고리, 왕관, 자, 도토리, 종이비행기, 돌고래, 도끼, 갈매기, 소시지

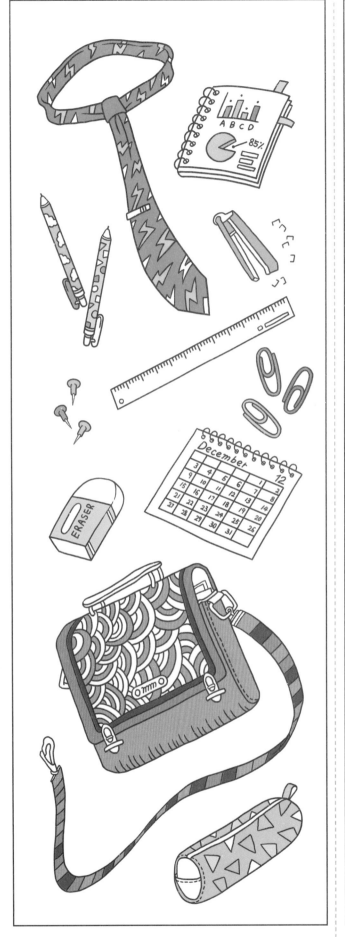

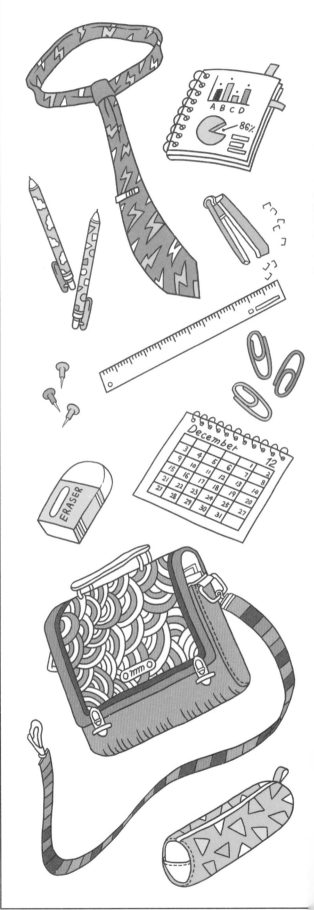

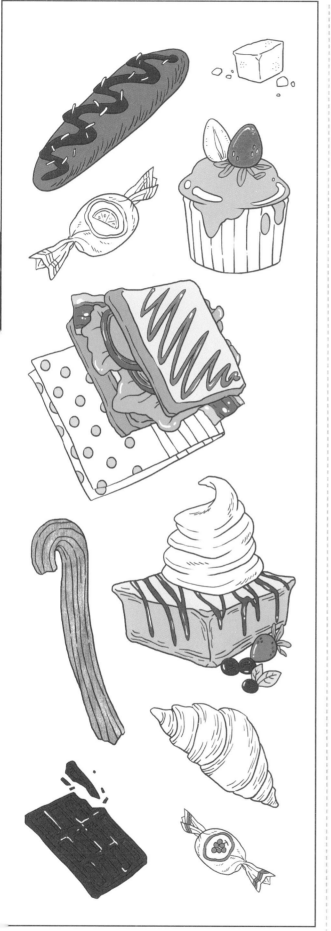
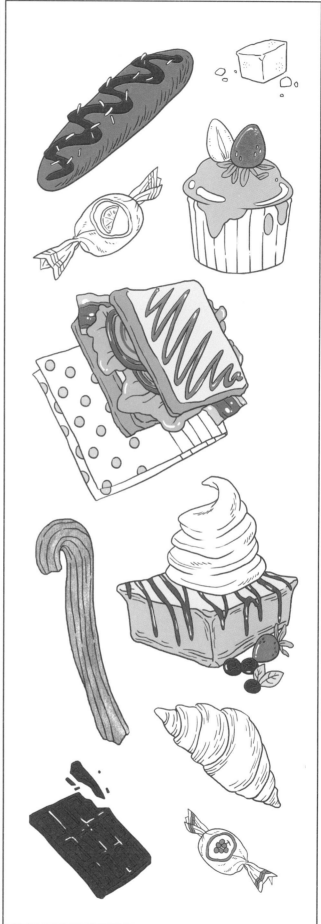

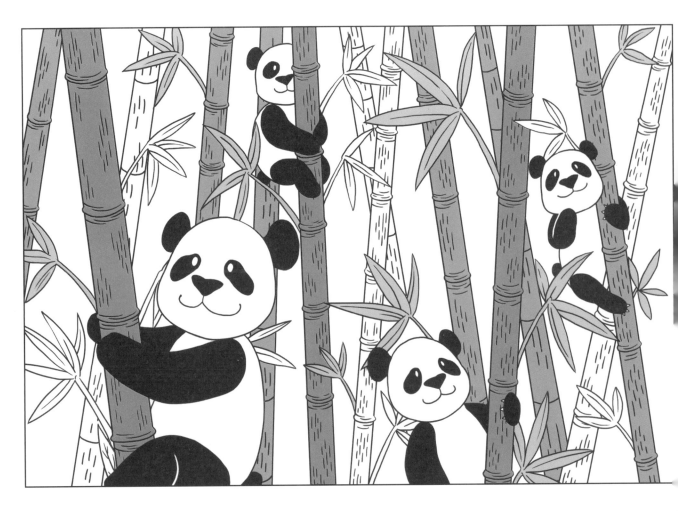

다른 그림 찾기　15개

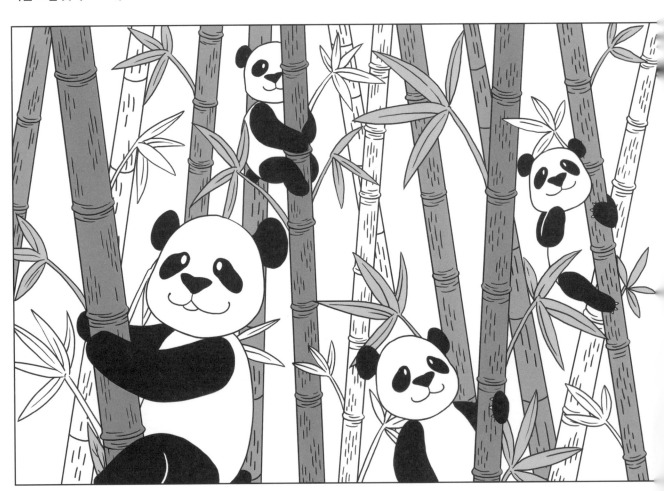

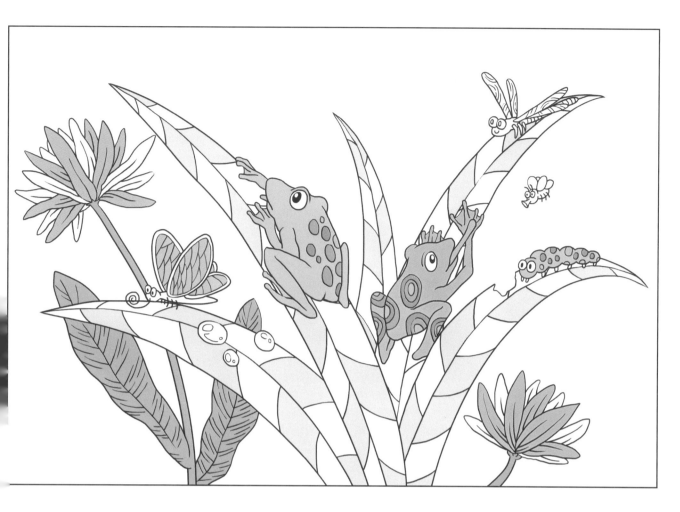

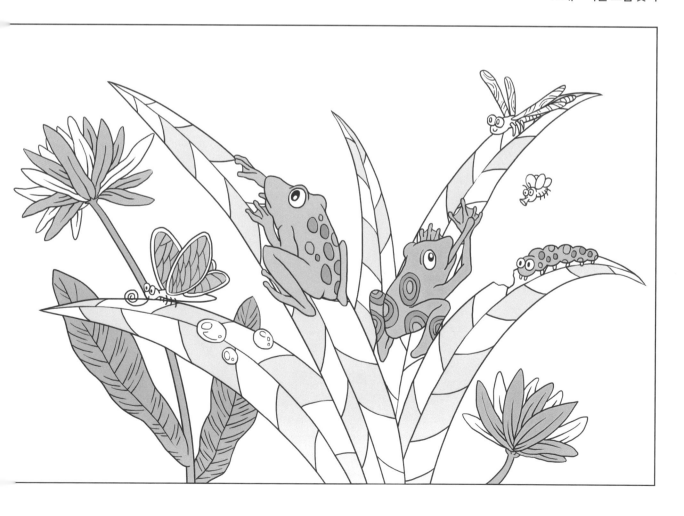

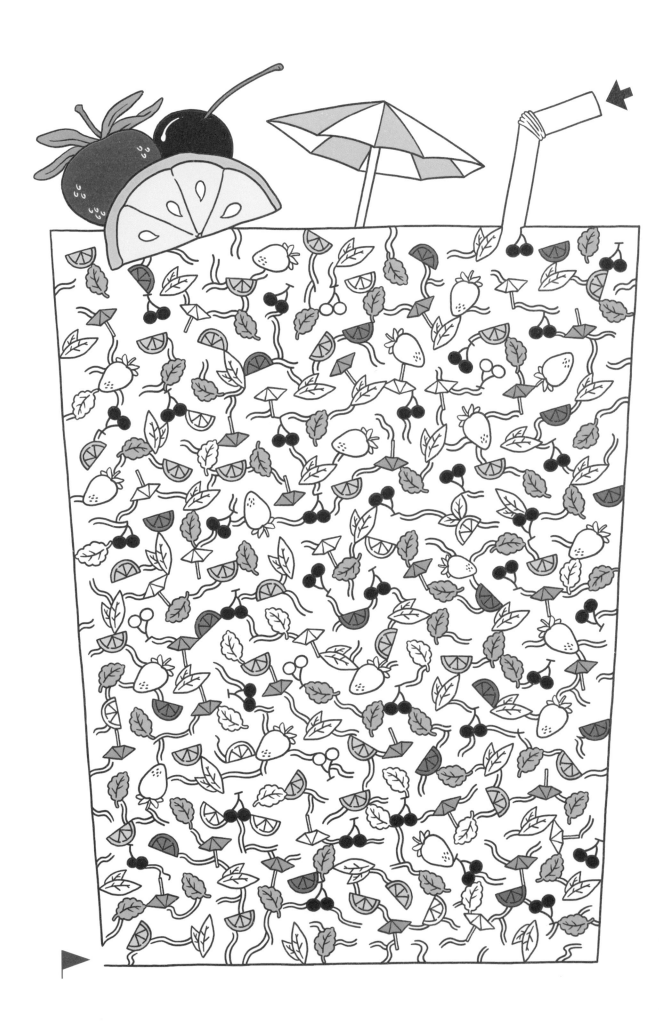

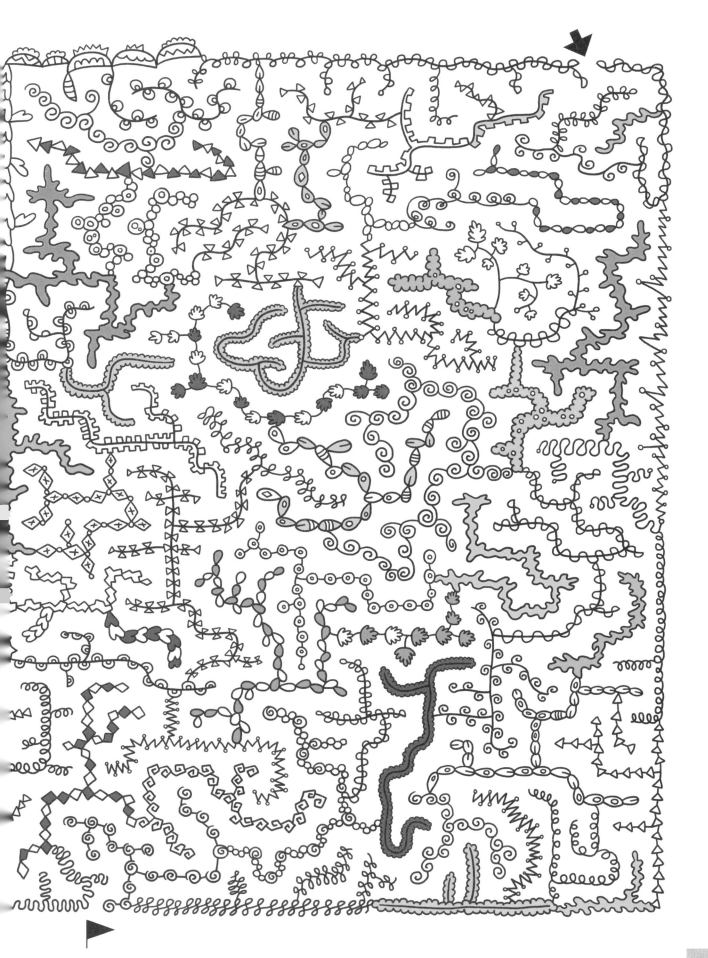

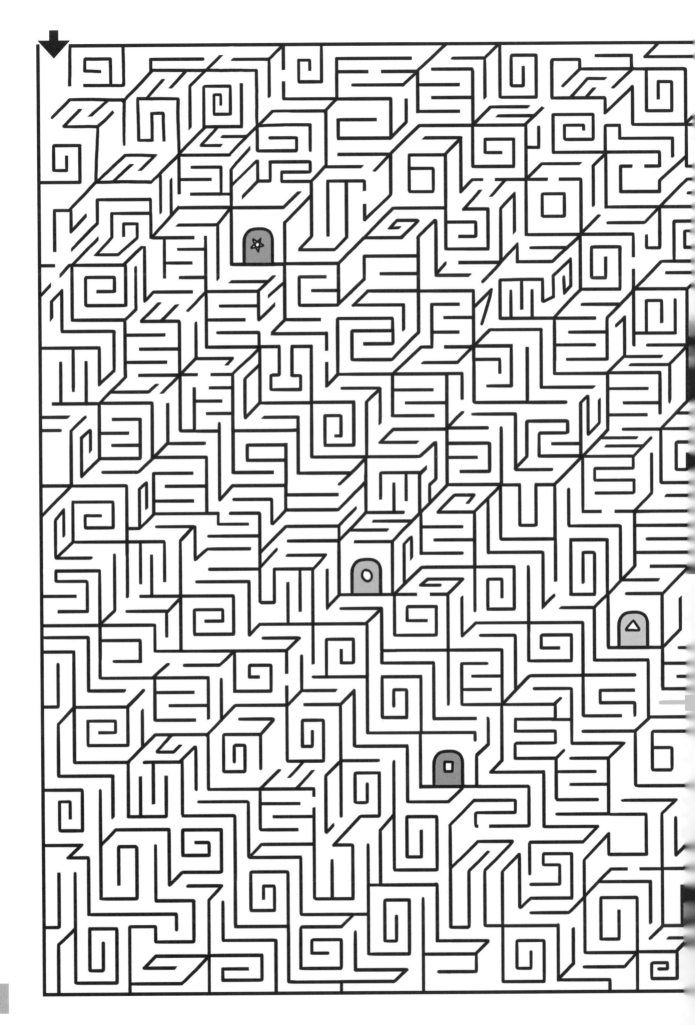

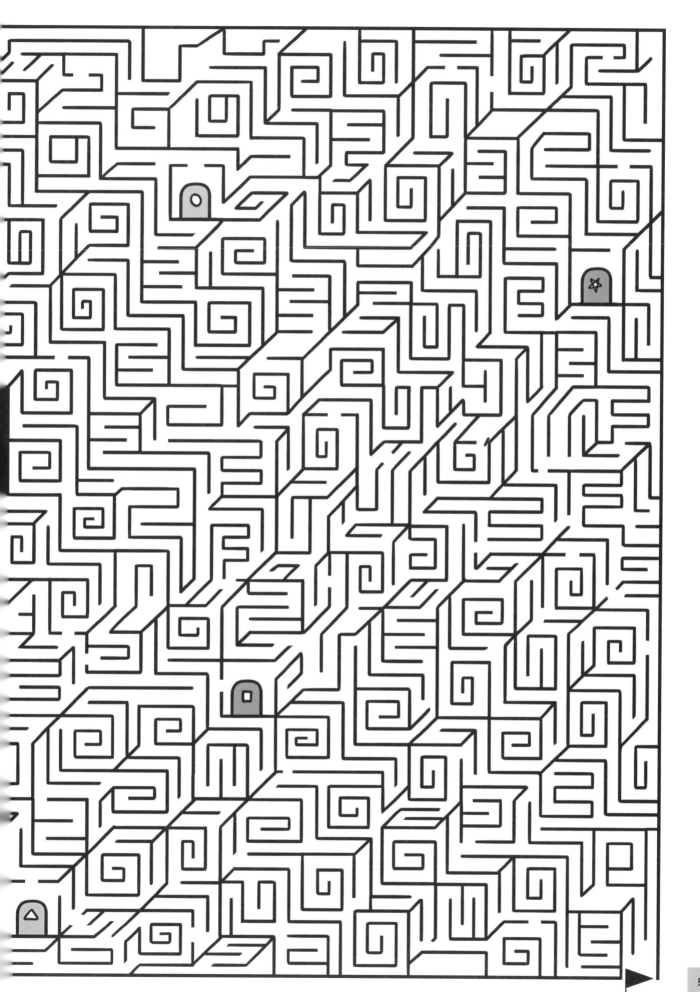

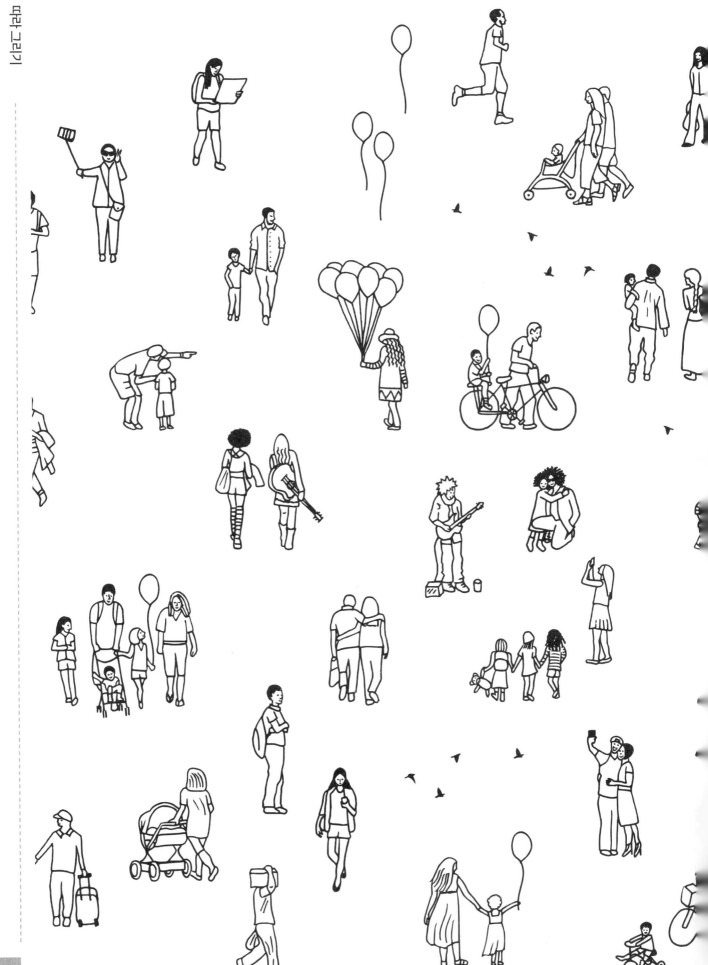

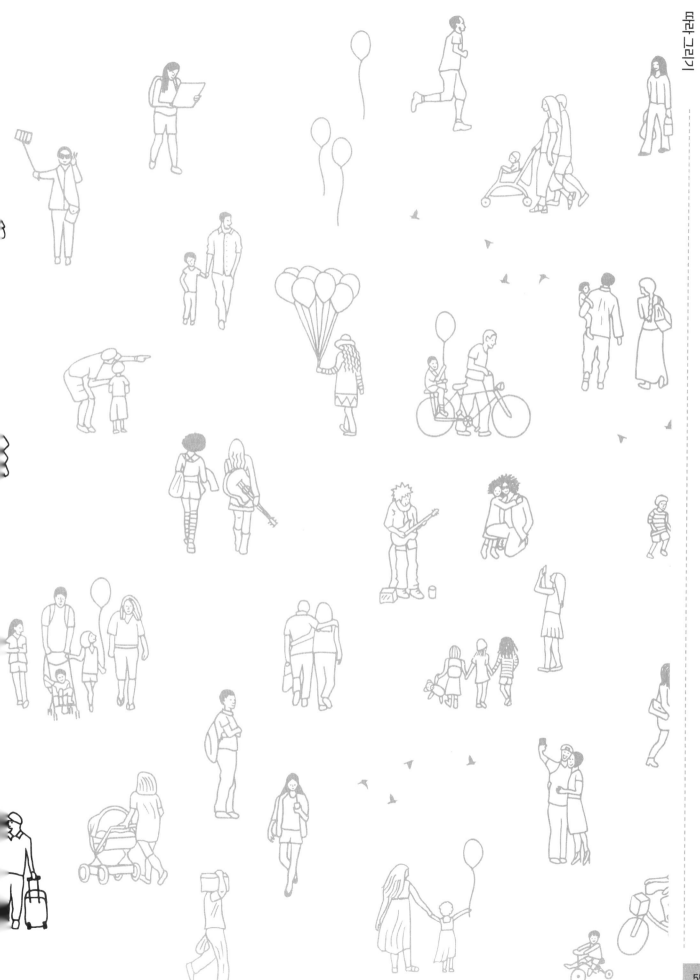

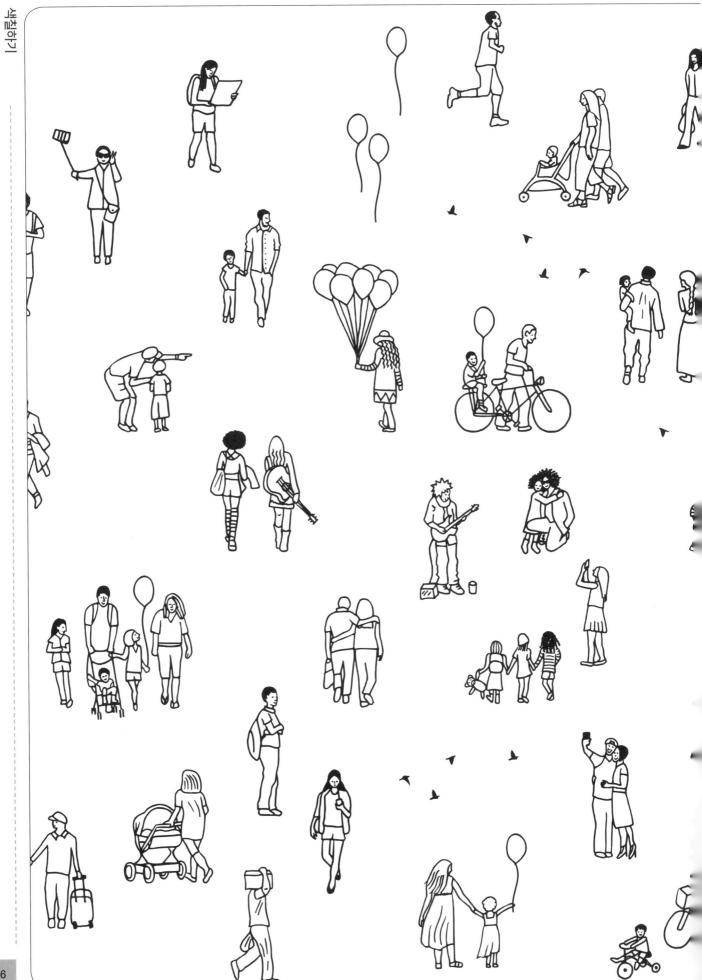

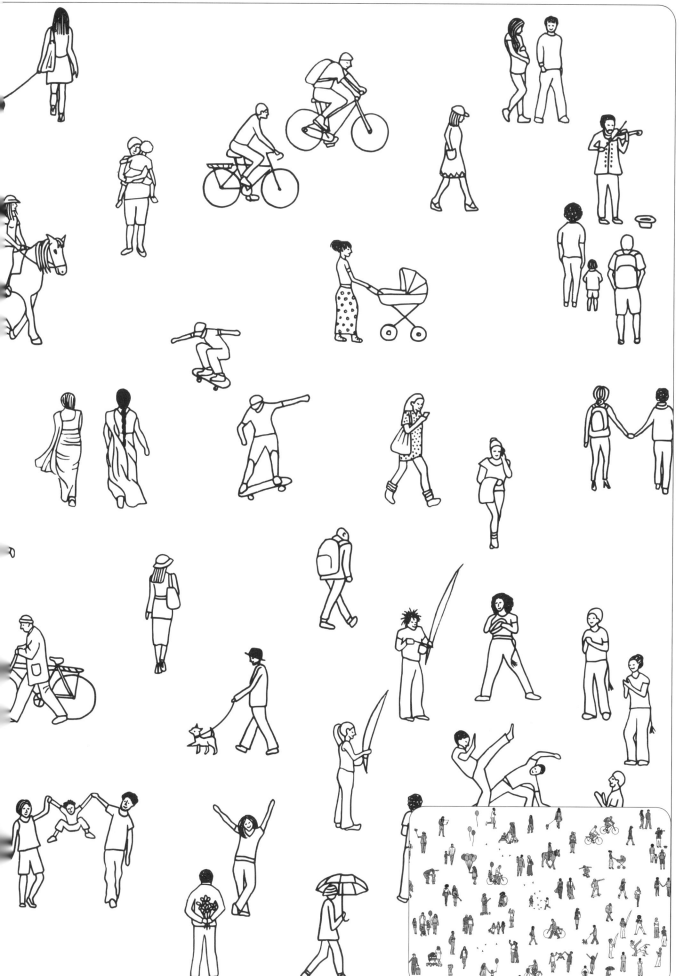

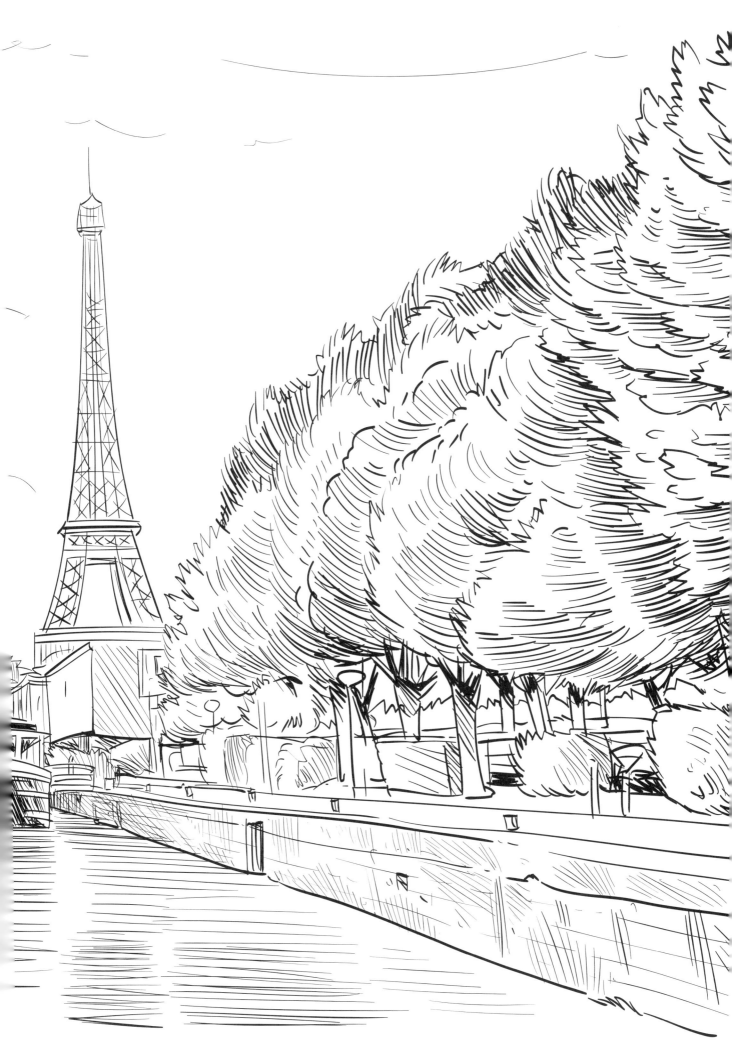

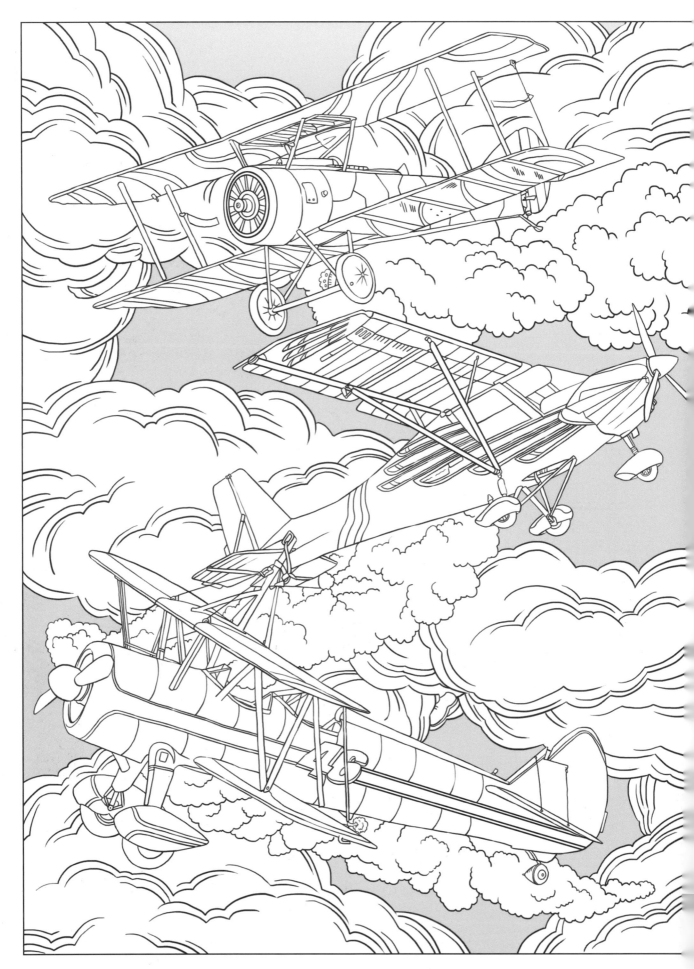

숨은그림찾기　낫, 나무, 신발, 아이스크림, 칼, 종이비행기, 목도리, 꽃삽, 뒤집개, 수박, 머핀, 팽이
12개

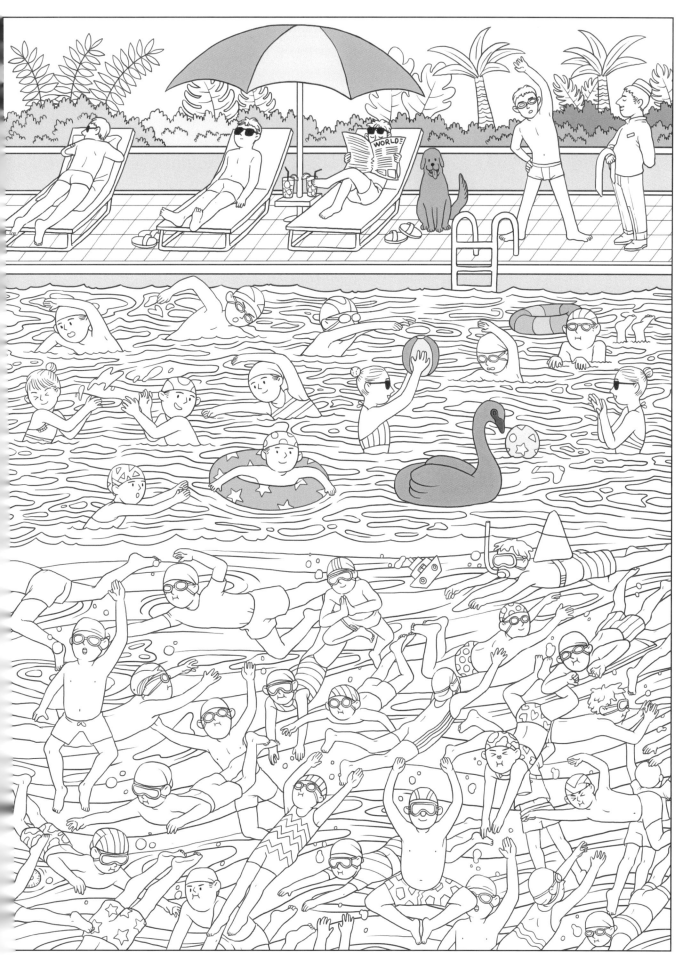

갈고리, 도끼, 하트, 신발, 돛단배, 야구공, 지팡이, 양말, 칫솔, 고래, 각도기, 확성기, 낫  숨은그림 찾기

13개

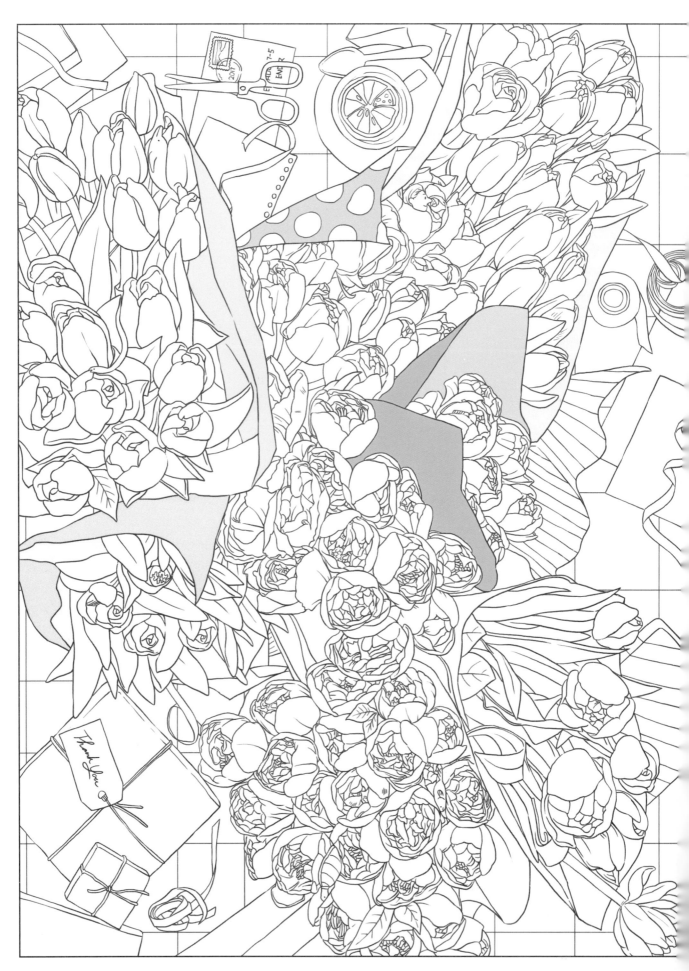

숨은그림 찾기　거북, 물고기, 지팡이, 돛단배, 새, 신발, 뱀, 숟가락, 사람얼굴, 바나나, 칼, 피자, 돌고래
13개

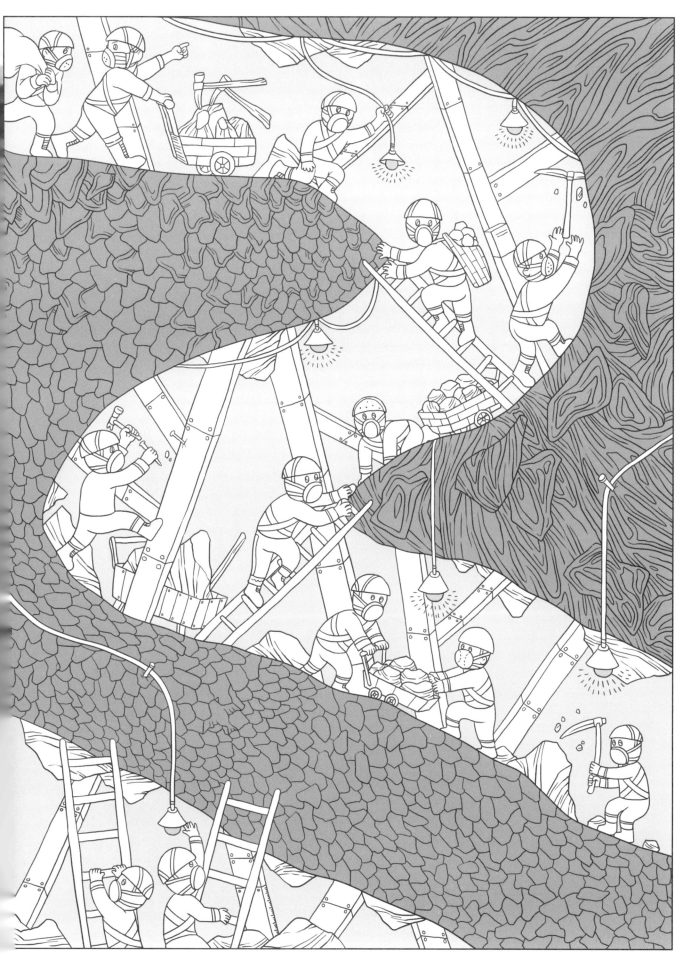

새, 양말, 도끼, 야구공, 수박, 부메랑, 숟가락, 책, 빗자루, 자

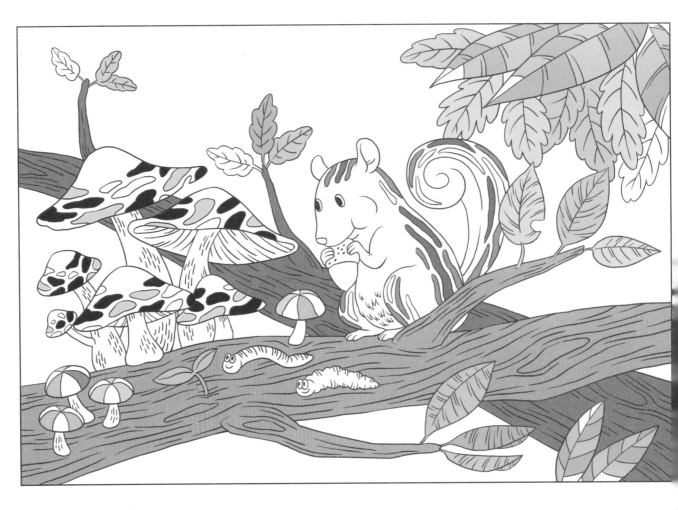

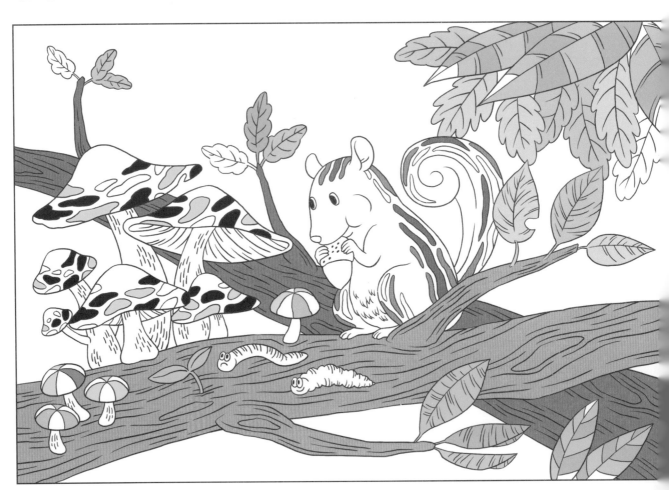

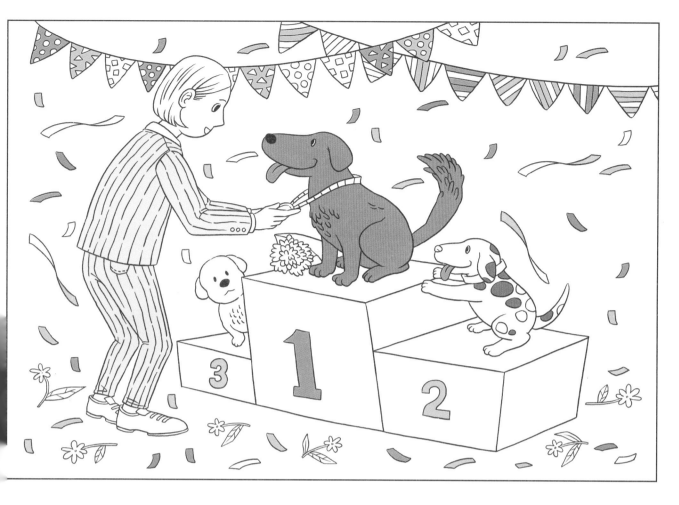

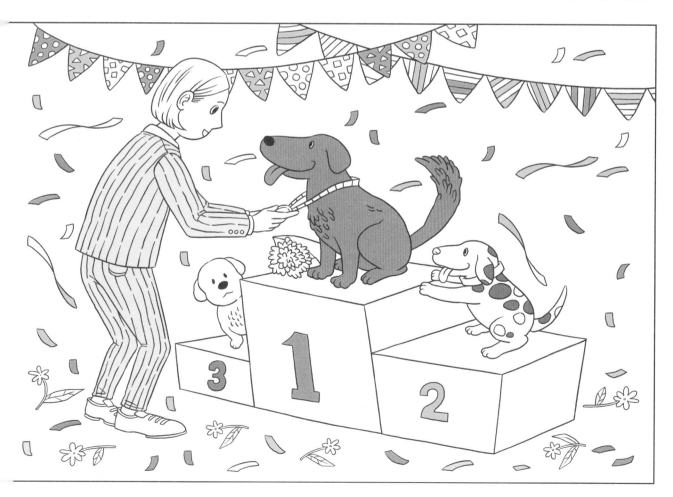

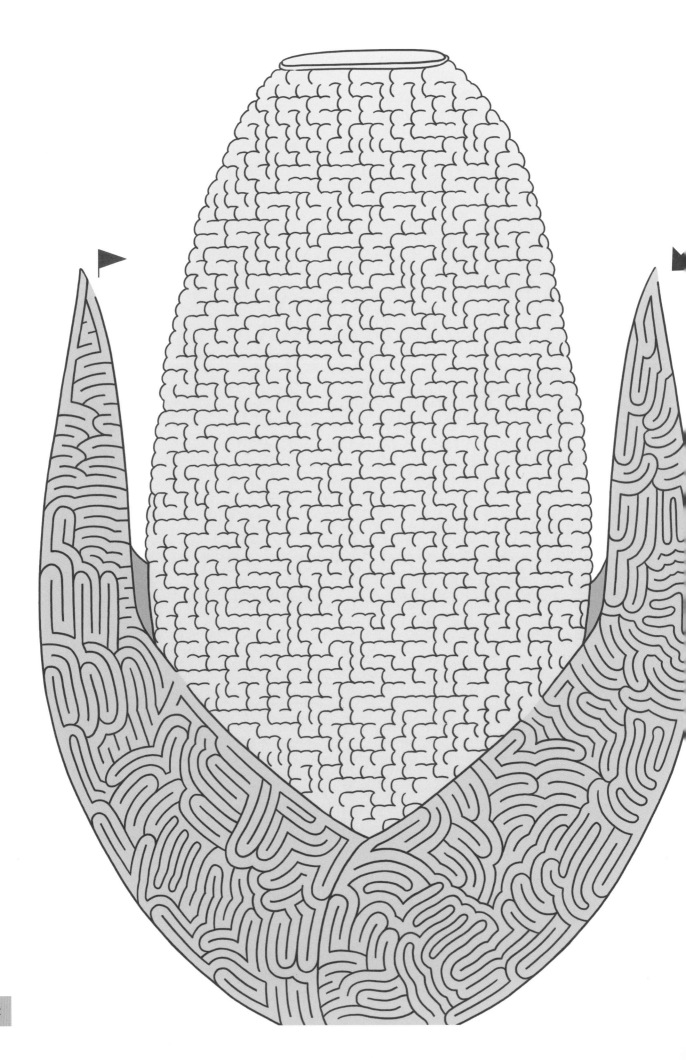

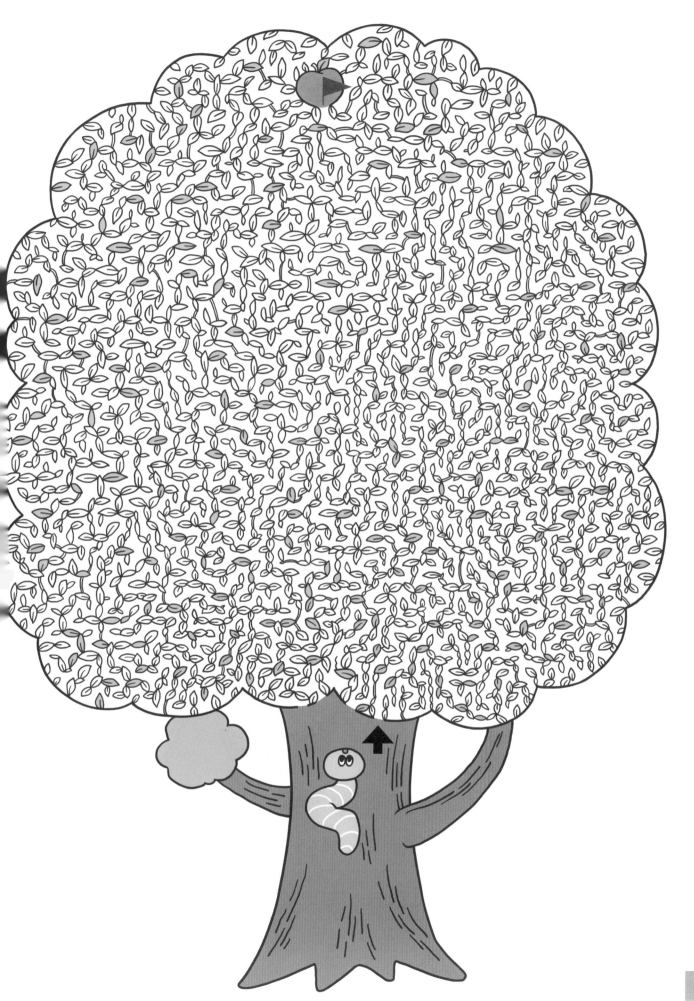

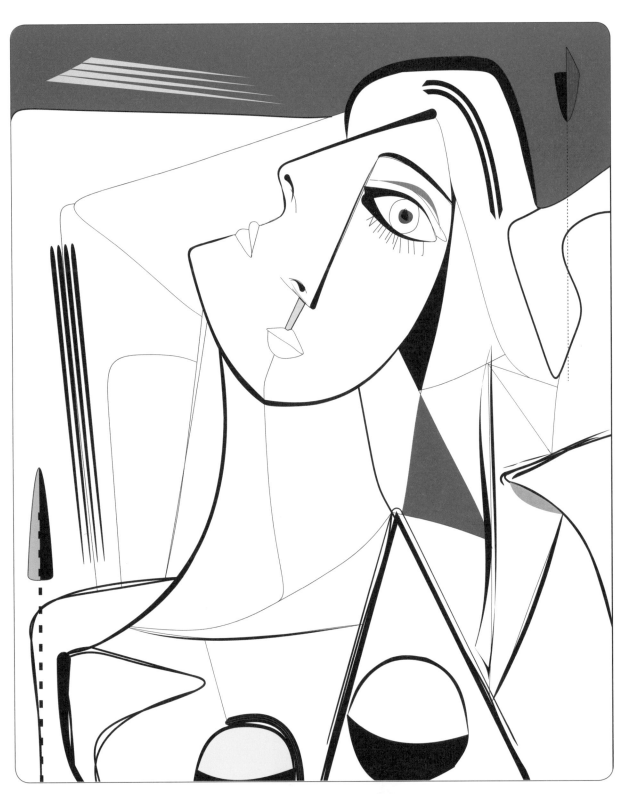

색칠하기 --------------------------------

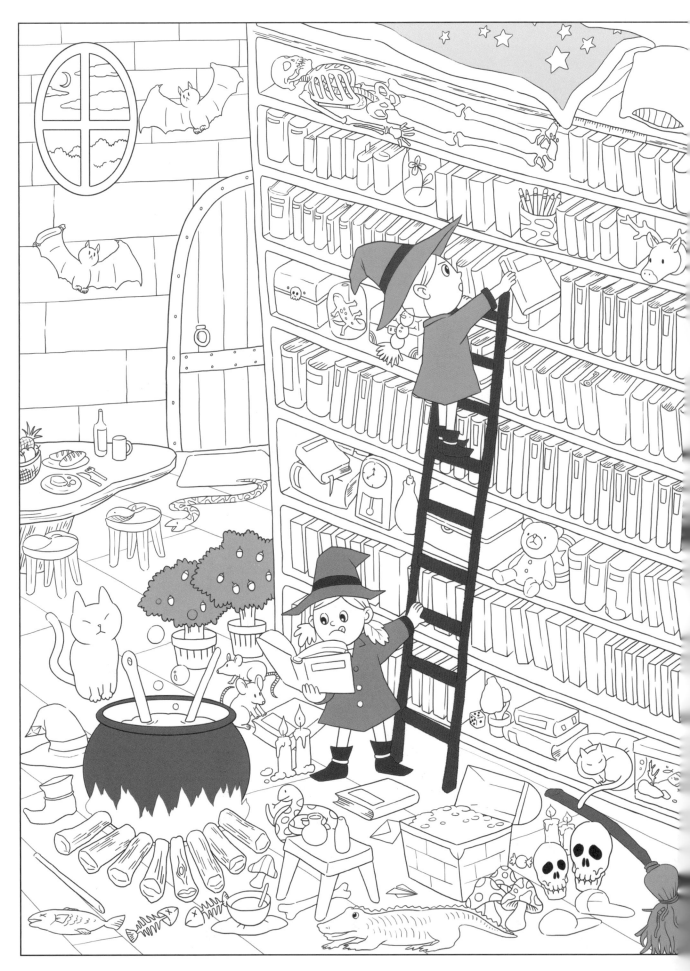

숨은그림 찾기    입술, 지렁이, 보석, 바나나, 나뭇잎, 양말, 고래, 칼, 열쇠, 눈사람, 소시지, 국자, 자, 낫
14개

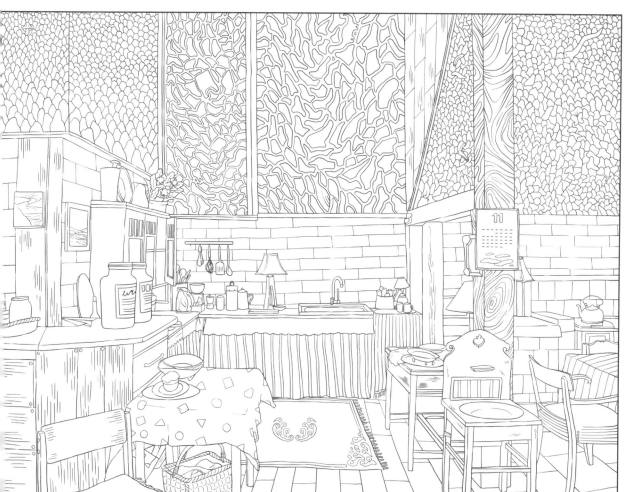

숨은그림 찾기
18개

돛단배
종이비행기
톱
펭귄
확성기
슬리퍼
도끼
버섯
치아
민소매티
고래
공룡
새
바나나
권총
뱀
나비
와인잔

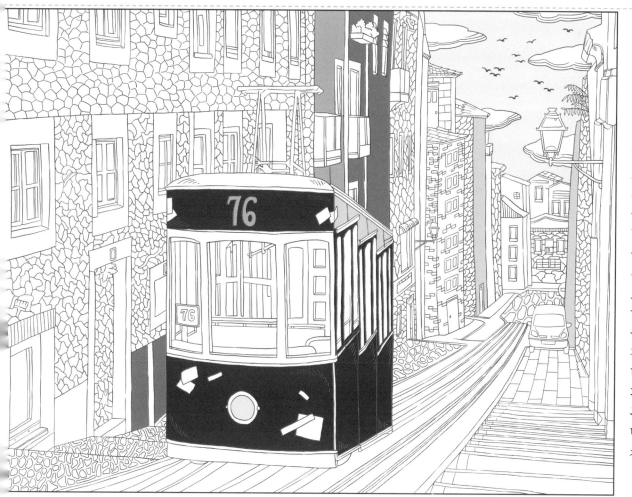

숨은그림 찾기
20개

우산
우주선
낚싯바늘
따봉
오리발
페인트붓
중절모
뱀
물고기
장화
포크
하키채
돛단배
작살
빗자루
편지봉투
톱
별
책

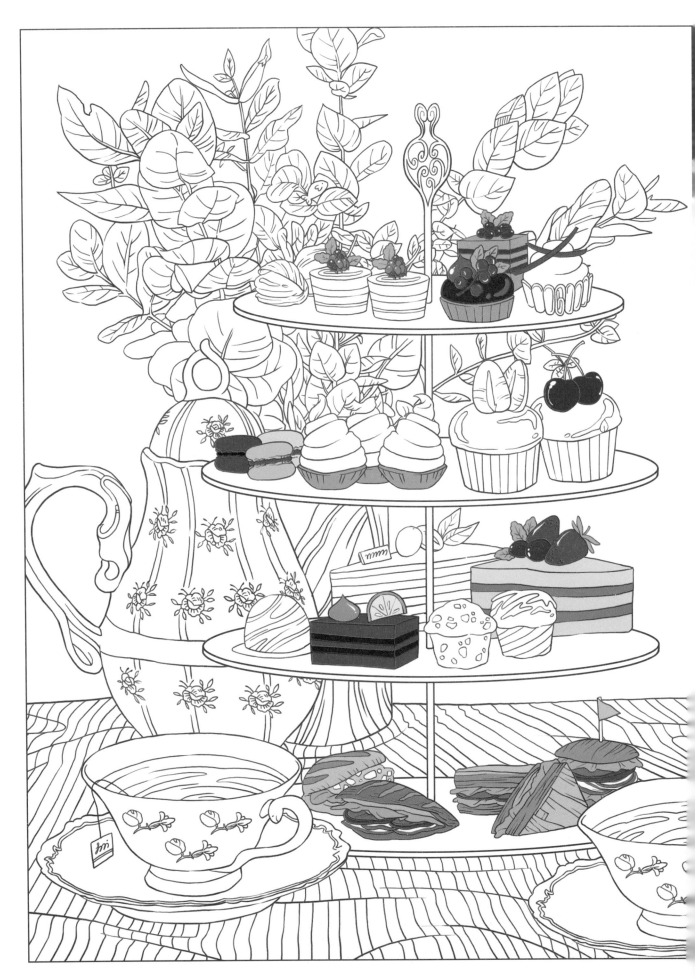

숨은그림 찾기　가지, 물고기, 확성기, 낚싯바늘, 뱀, 새, 클립, 촛불, 빗자루, 도끼
10개

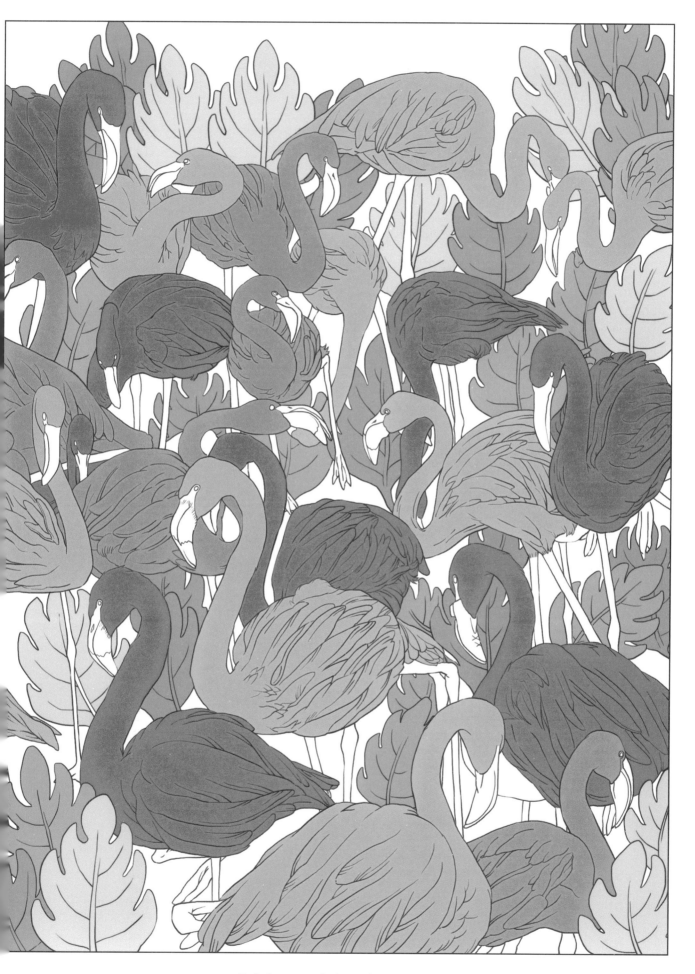

바나나(2개), 숟가락, 토끼, 치아, 물고기, 신발, 당근, 돛단배, 붓   숨은그림 찾기
10개

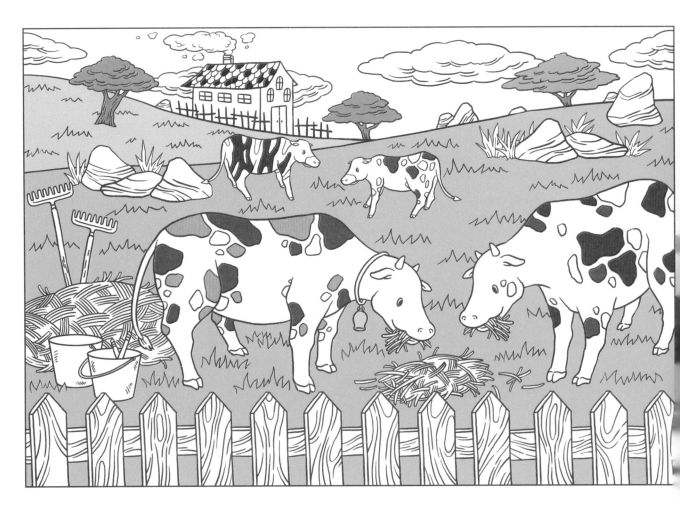

다른 그림 찾기    50개

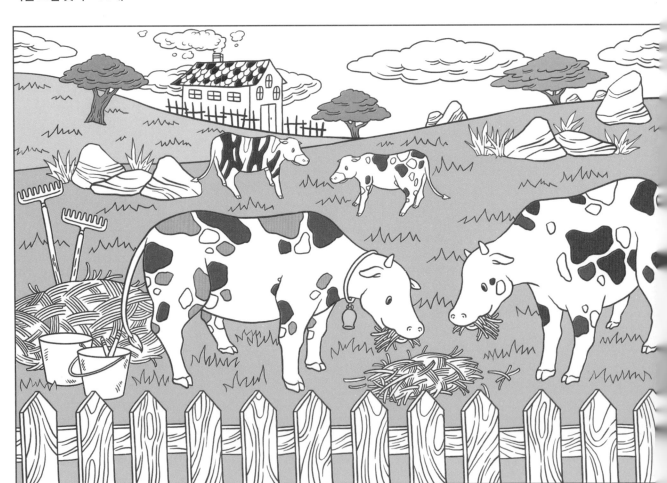

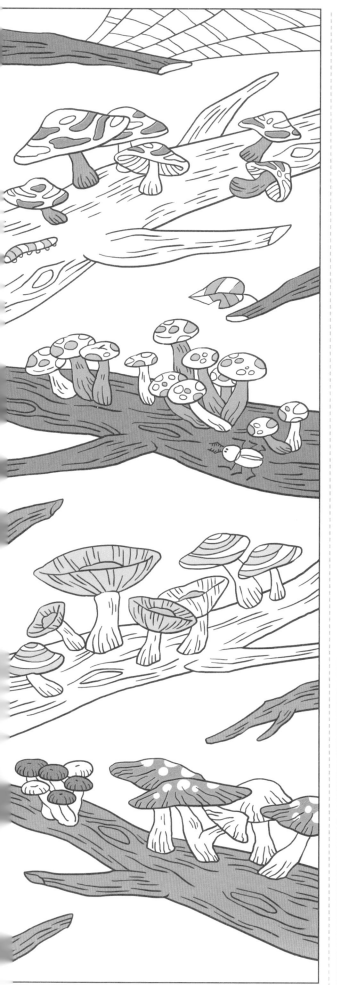
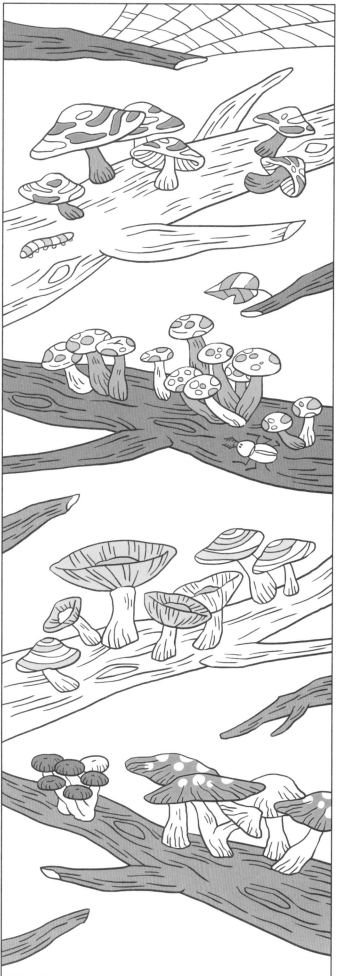

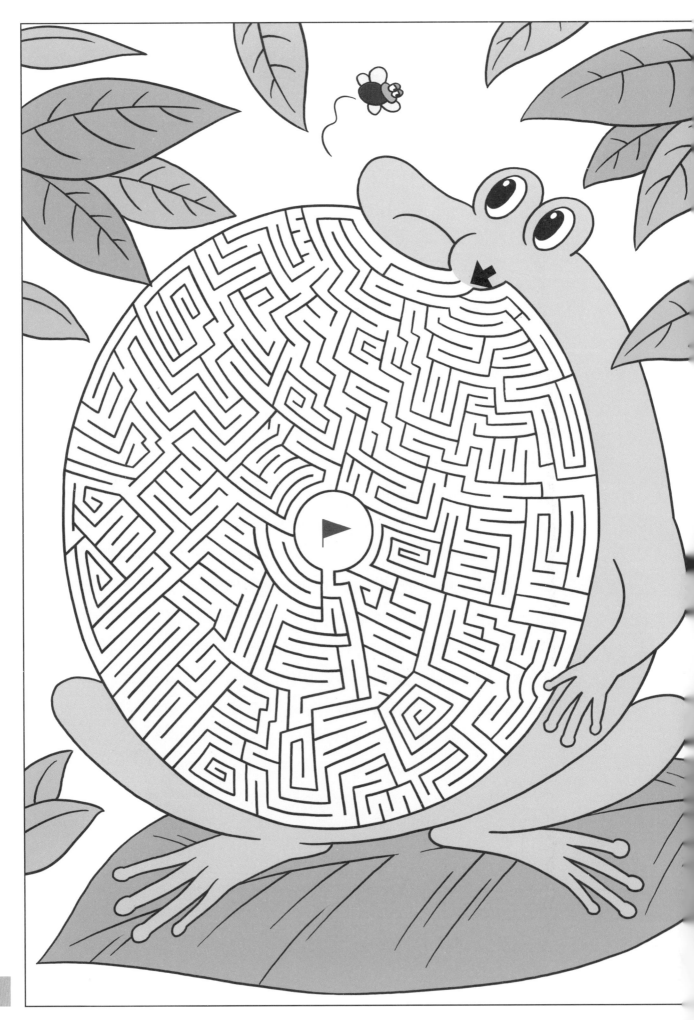

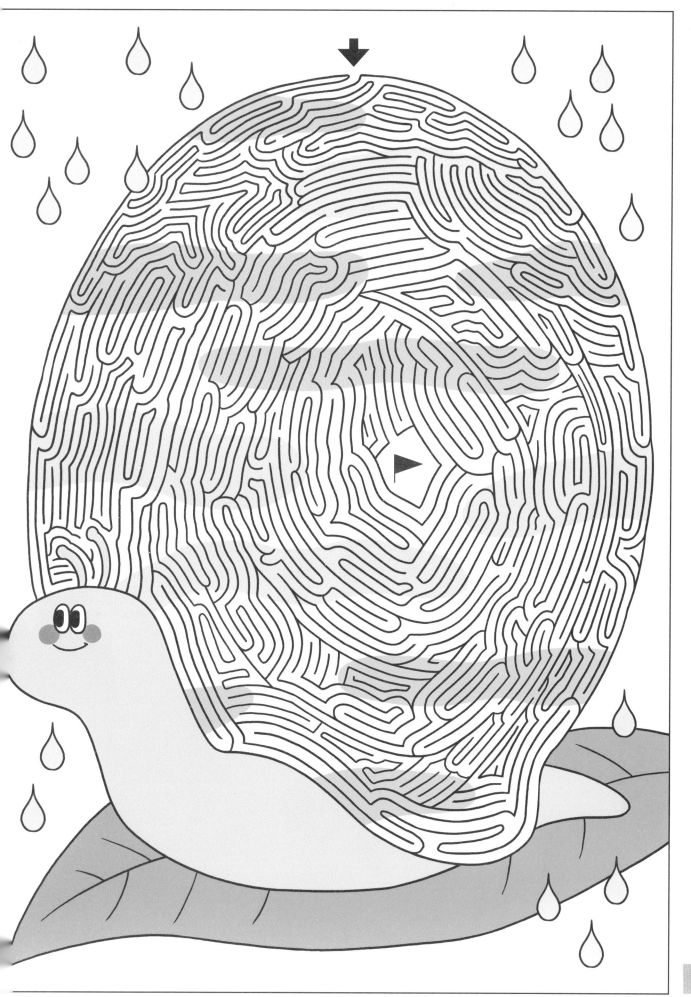

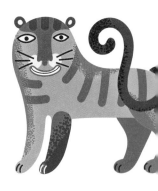

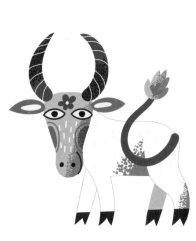

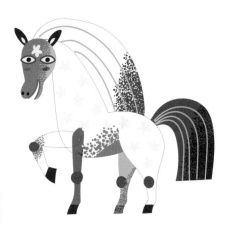
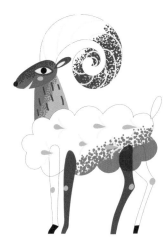

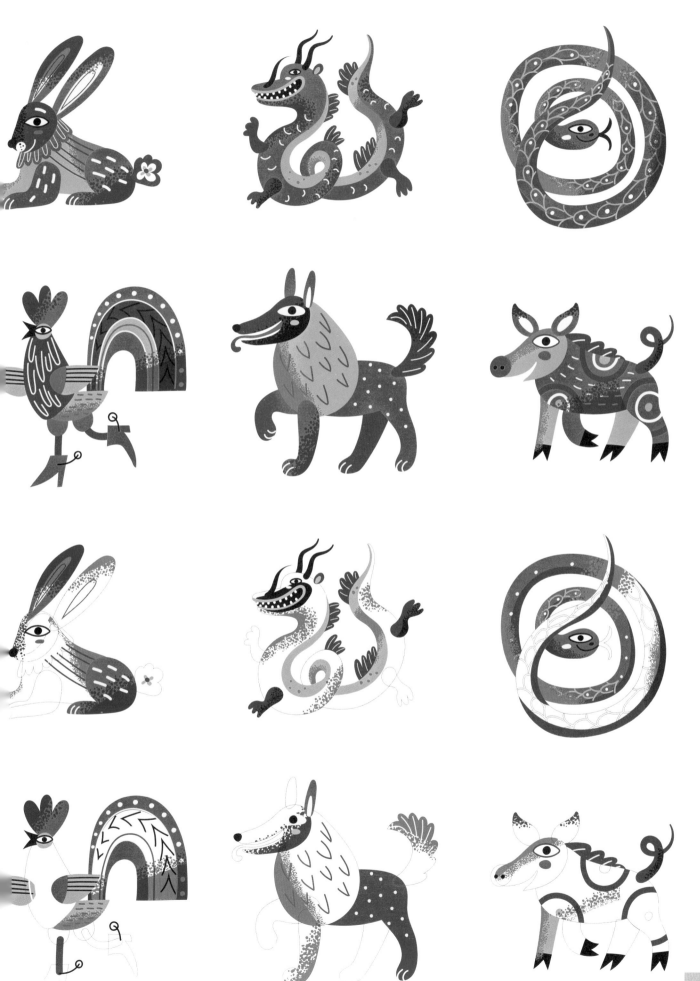

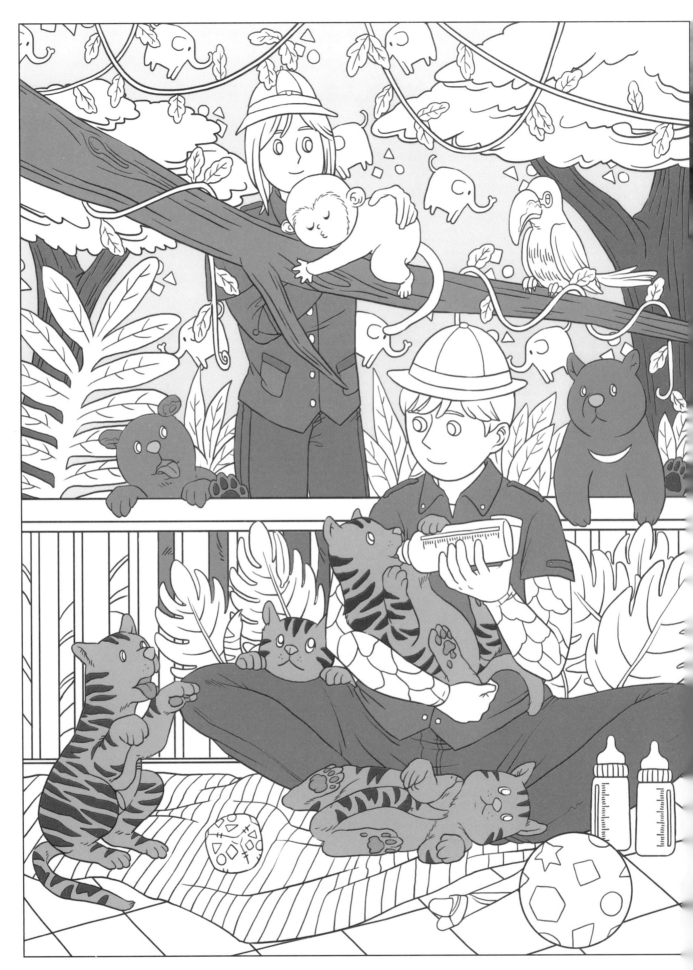

숨은그림 찾기   종, 슬리퍼, 숟가락, 모자, 감, 지팡이, 바나나, 버섯, 새, 부부젤라
10개

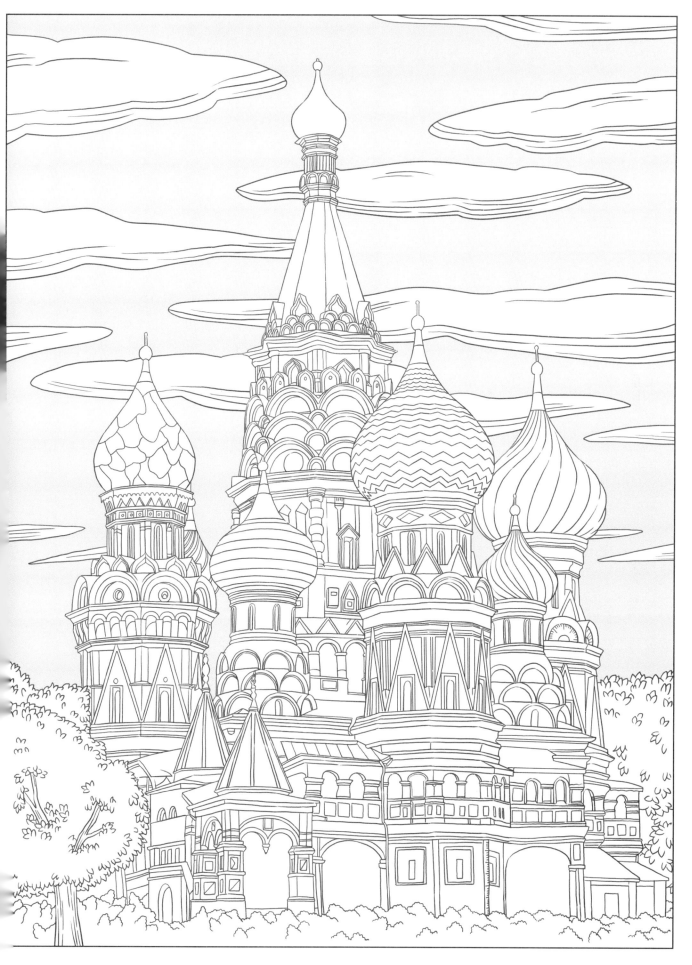

연필, 종이비행기, 편지봉투, 하키채, 책, 페인트붓, 식빵, 각도기, 도끼, 자    숨은그림 찾기
10개

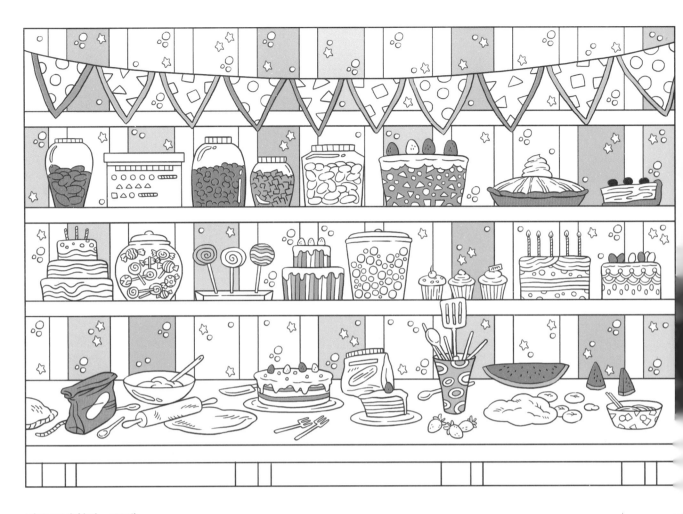

다른 그림 찾기   52개

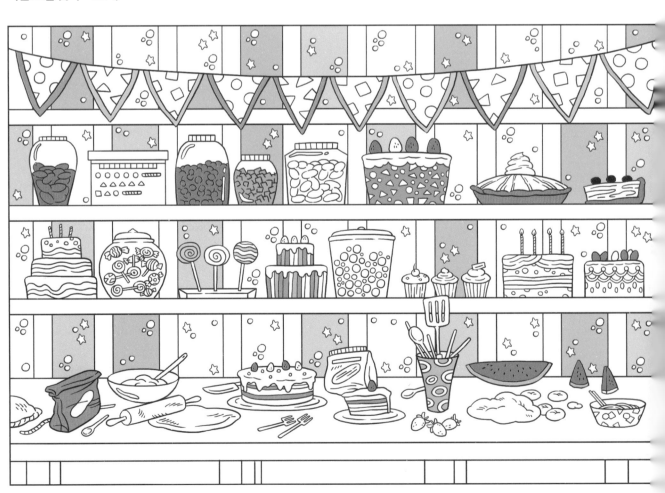

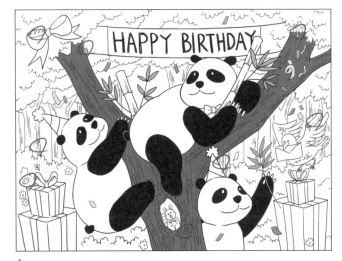

4p

4p

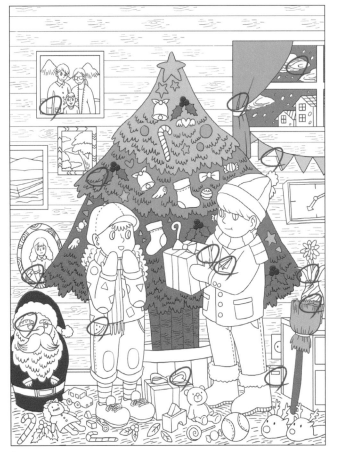

5p

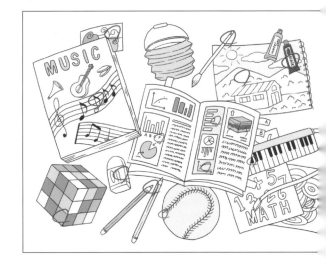

7p

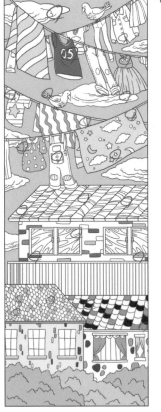

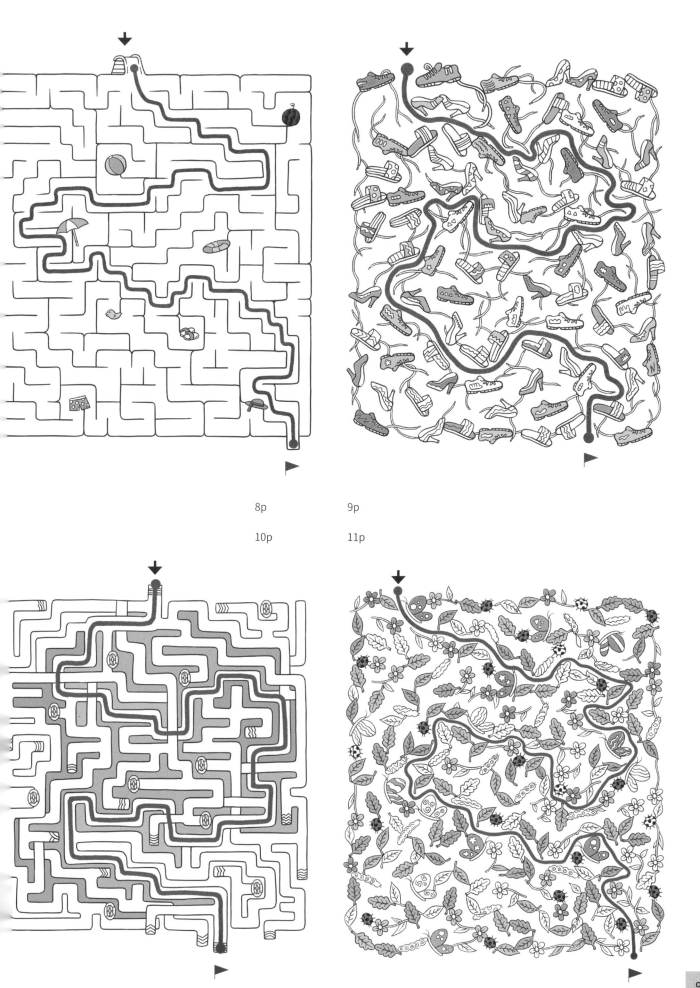

8p

9p

10p

11p

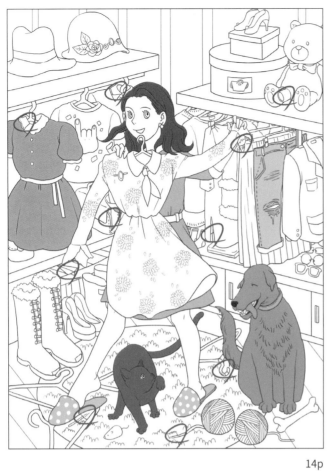

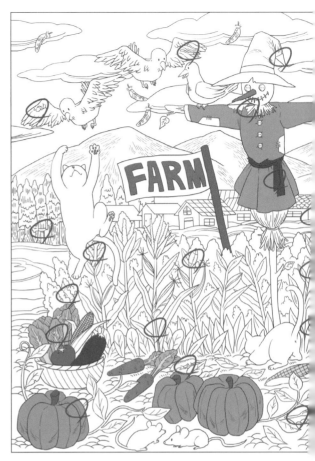

14p

15p

16p

17p

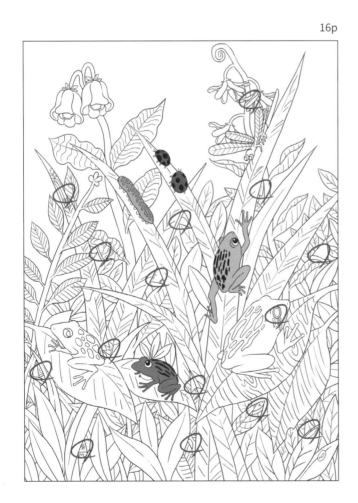

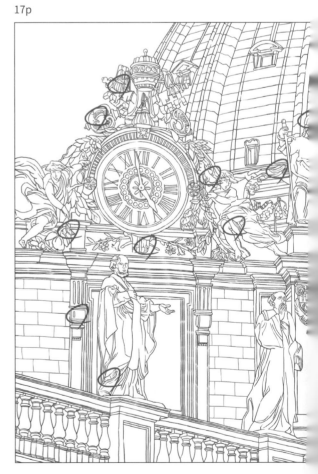

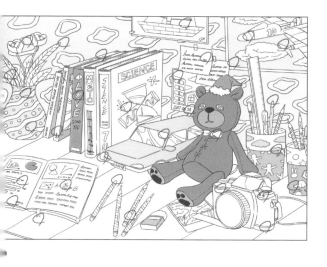

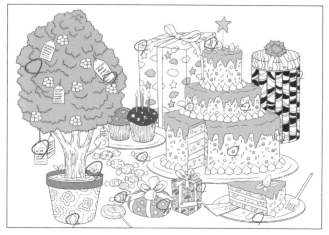

21p

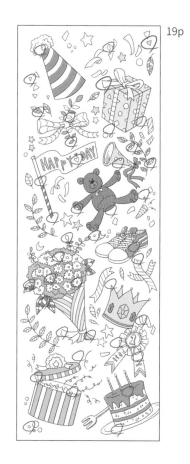

19p

22p

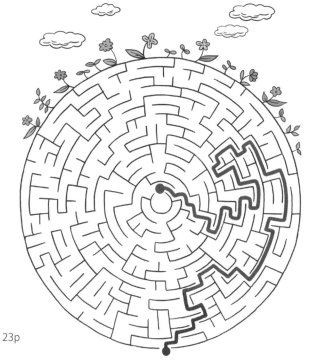

23p

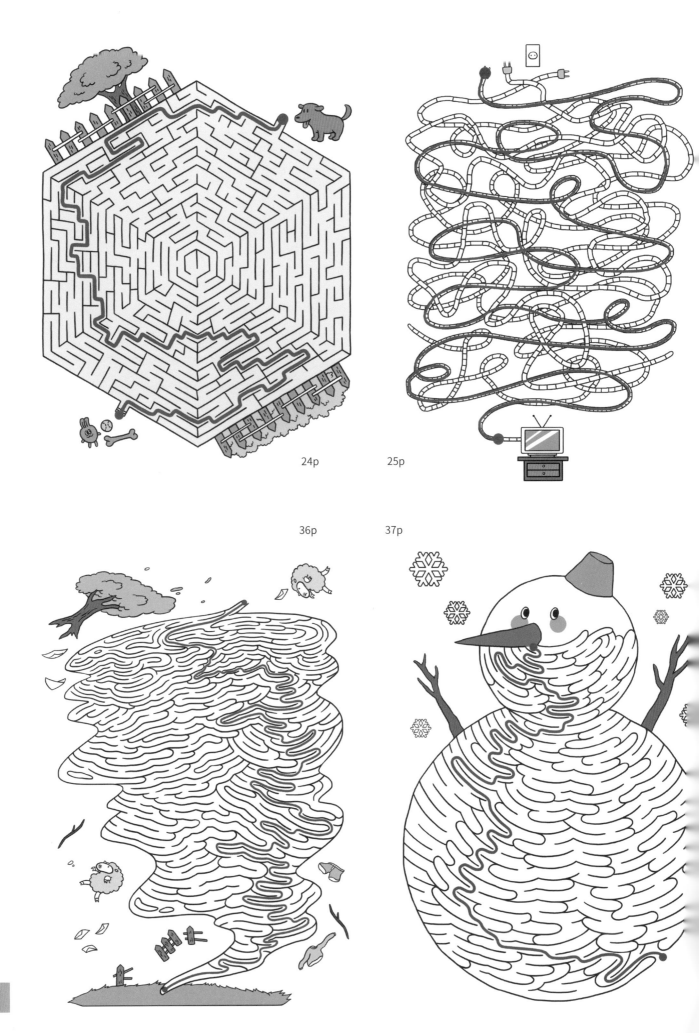

24p

25p

36p

37p

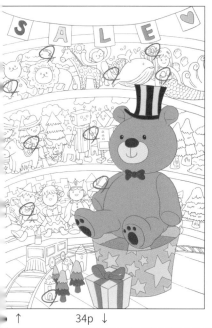

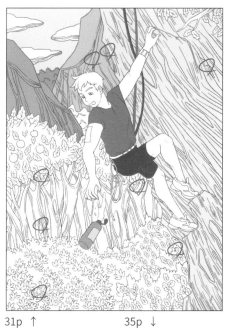

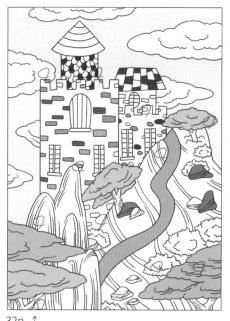

↑          34p ↓          31p ↑          35p ↓          32p ↑

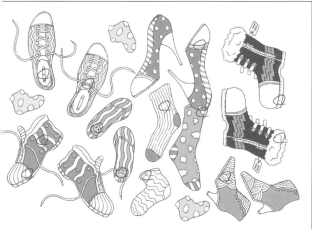

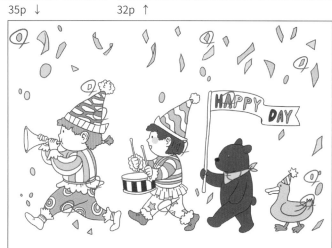

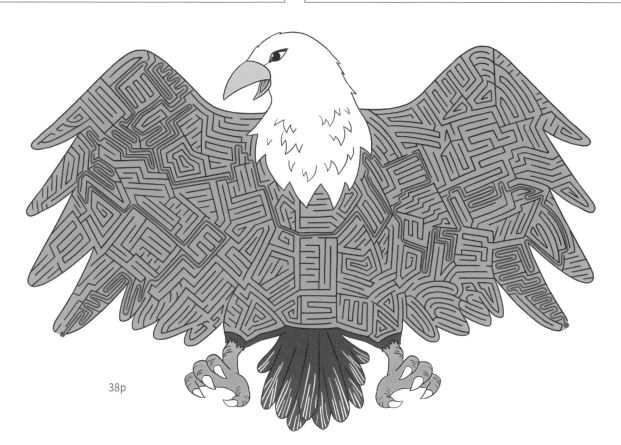

38p

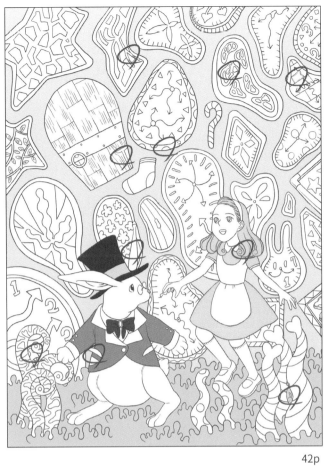

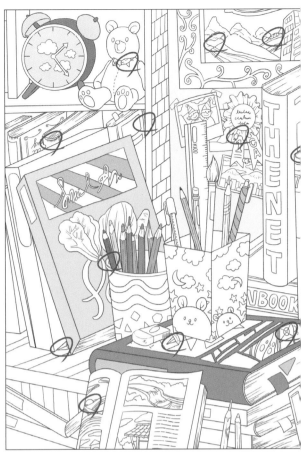

42p 43p

44p 45p

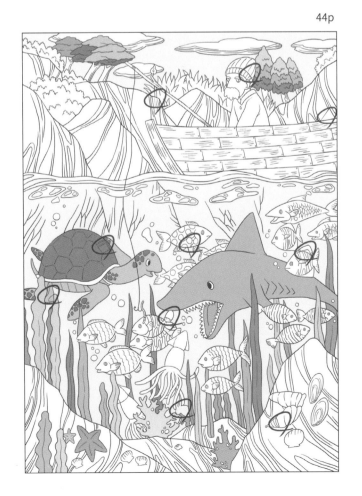

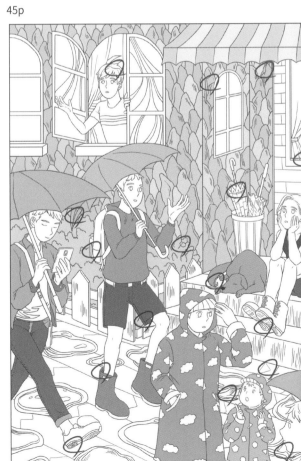

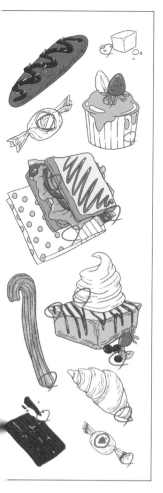

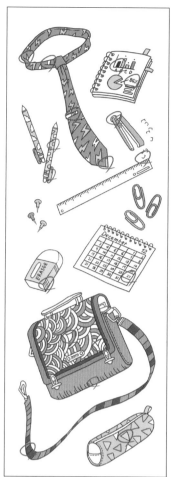

47p

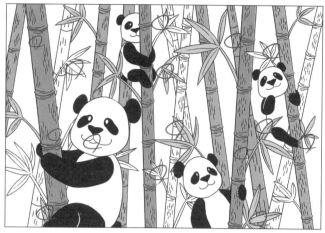

48p ↑  49p ↓

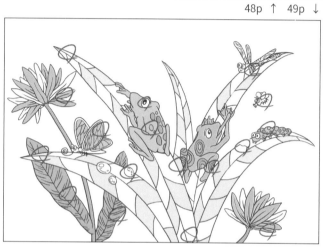

50p    51p

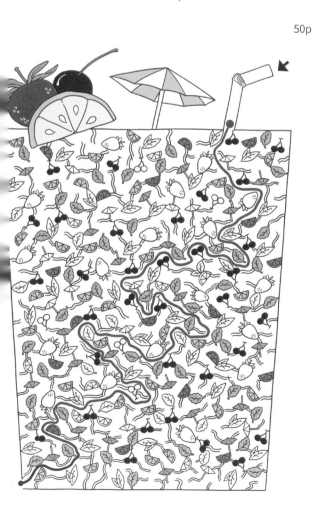

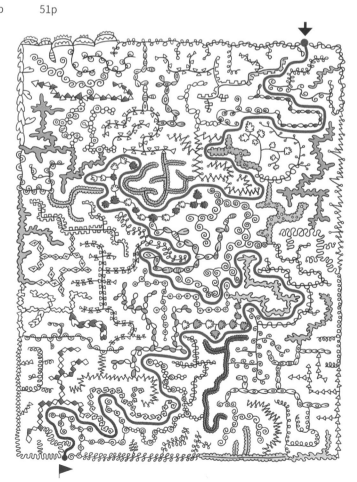

52p

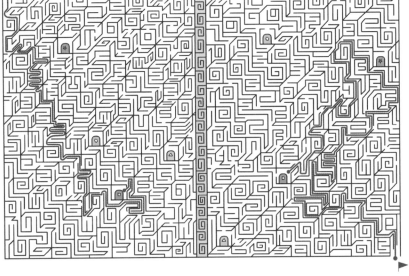

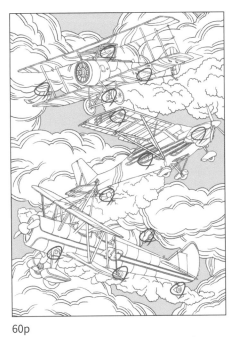

60p

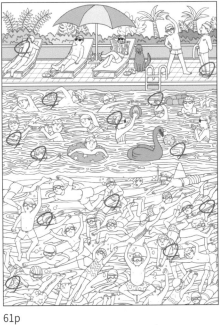

61p

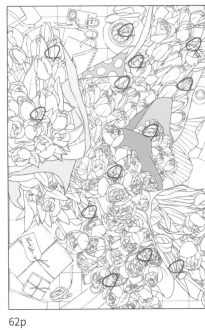

62p

63p

64p 65p

68p

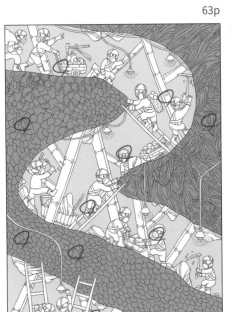

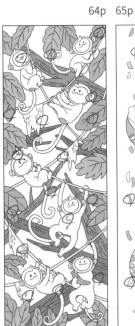

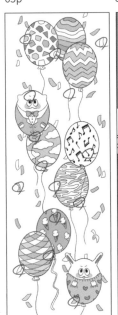

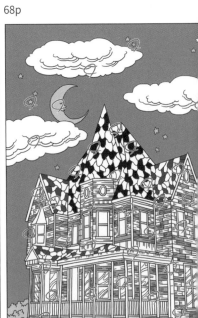

67p

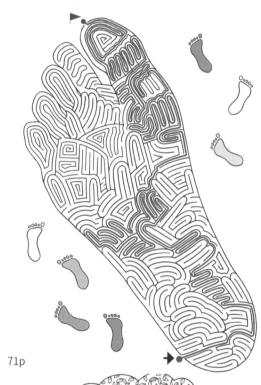

70p      71p

72p      73p

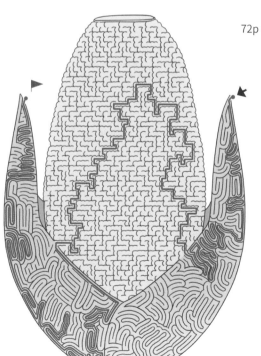

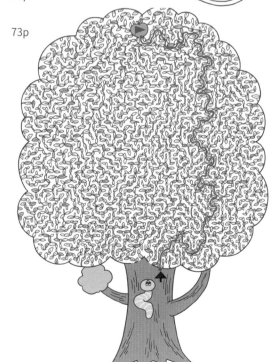

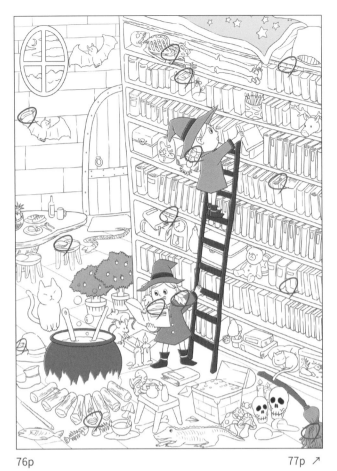

76p

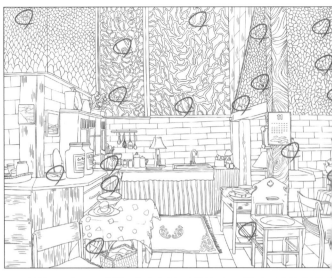

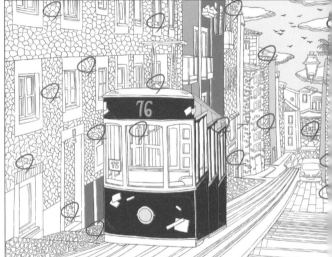

77p ↗
→

78p

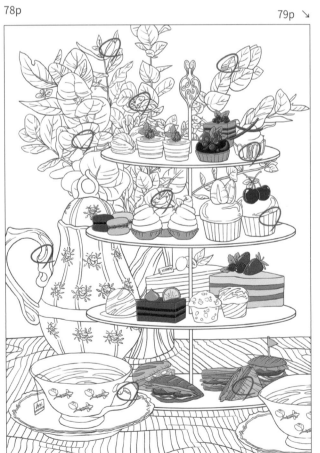

79p ↘

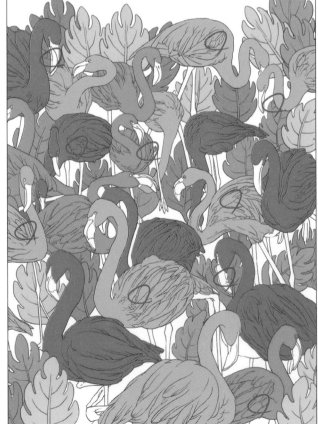

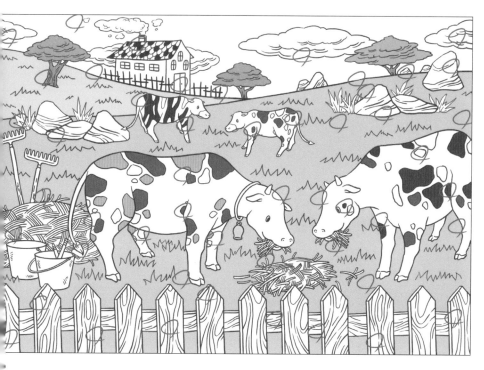

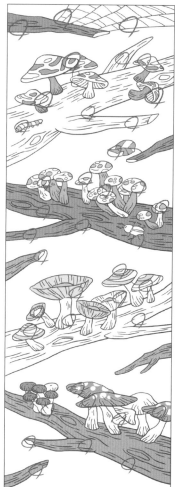

81p

83p

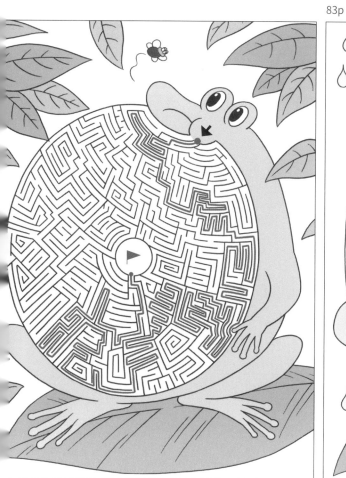

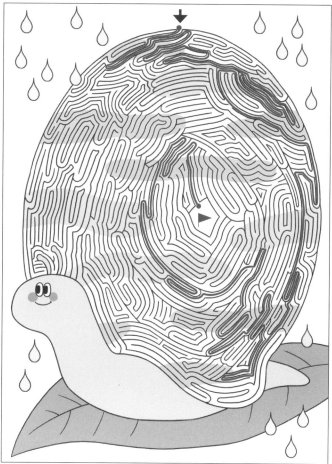

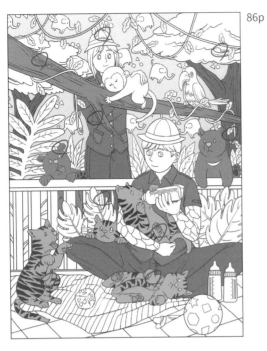

86p

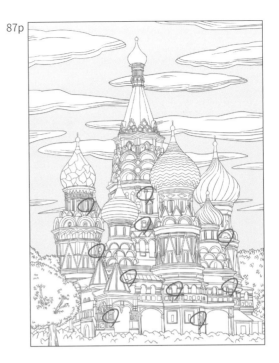

87p

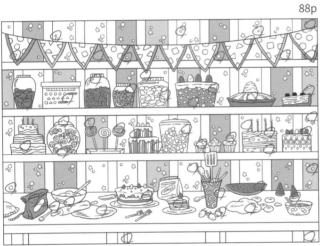

88p

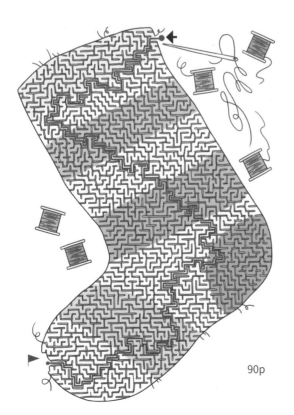

90p

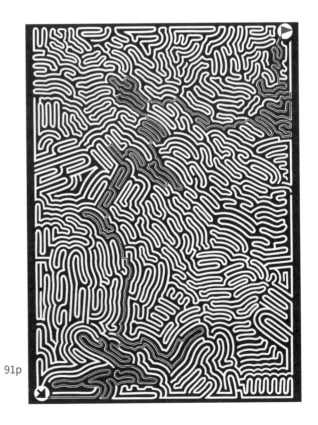

91p